Merry Summer

Merry Summer

드로잉메리 지음

칠하면 작품이 되는 아크릴물감 컬러링

『Merry Summer』를 소개합니다.

이 책은 드로잉메리 작가의 작품을 아크릴물감으로
직접 채색할 수 있는 컬러링 아트북입니다.
책 제목처럼 여름의 즐거움이 느껴지는 작품을 담았습니다.

아크릴물감으로 그림을 그린다는 것이 낯설 텐데요.
물감의 특징, 필요한 도구, 추천하는 물감,
그리고 아크릴그림의 기초를 8~19쪽에 꼼꼼하게 담았습니다.

튜토리얼 파트에는 드로잉메리 작가의 그림과
작품마다 채색하는 방법을 담았습니다.

컬러링 파트에는 작가가 사용한 것과 똑같은 220g 도화지에
스케치 라인이 프린트되어 있습니다.
이 종이는 여러 번의 테스트 후 작가가 직접 선택한 종이입니다.

영상 튜토리얼을 활용해보세요. 채색하는 모든 과정을
blog.naver.com/jabang2017에서 볼 수 있습니다.

+ 기분이 좋아지고 마음이 평온해지는 건 덤입니다.

Contents.

Prologue.

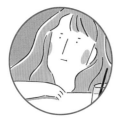

#1. 멍 메리

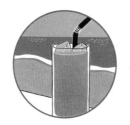

#2. 시원한 맛

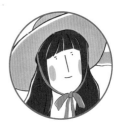

#3. 밀짚모자 메리

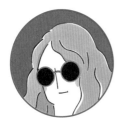

#4. 썬글 메리

#5. 이파리 아래서

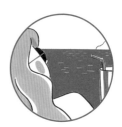

#6. 금발 메리

#7. 튜브 메리

#8. 그대로 멈춤

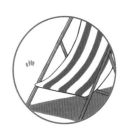

#9. 여름 의자

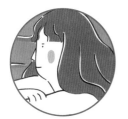

#10. 물멍 메리

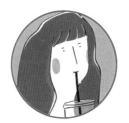

#11. 짝 메리

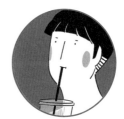

#12. 꿈 메리

#13. 여름 이파리

#14. 휴식 시간

#15. 사색 메리

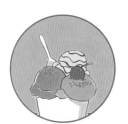

#16. 세 가지 맛

#17. 지친 메리

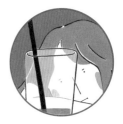

#18. 유리컵 속에

#19. 빨간머리 메리

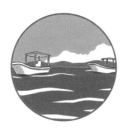

#20. 일렁일렁

Prologue.

"뭘로 칠하신 거예요?"
"아크릴물감이요."
제 그림을 본 분들이 가장 많이 하는 질문이에요.
아크릴물감은 수채화물감에 비해 조금 낯설 거예요.
써본 분도 별로 없고요.
'아크릴물감'을 검색하면 사전에 '아크릴 에스터 수지로 만든
물감'이라고 소개되어 있을 거예요.
우리는 아크릴물감으로 즐겁게 채색하는 게 목표니까
어려운 소개보다는 제가 써본 아크릴물감의 특징과
장단점을 소개해드릴게요.

수채화물감과 유화물감, 그 중간쯤에 있는 물감이에요.

아크릴물감은 물을 사용해 그리는 물감이에요.
특수한 보조제가 아닌 물을 써서 그릴 수 있으니 편리하고,
유화물감처럼 물감의 질감을 나타낼 수도 있고,
수채화처럼 물의 농도에 따라 어느 정도 투명하게 그릴 수 있어서
다양하게 표현할 수 있는 물감이에요.

쉽게 망하지 않는, 초보자에게 최적인 물감이에요.

아크릴물감은 채색하면 금방 말라요.
그리고 여러 번 덧칠하며 그립니다.
색상의 진하기와 상관없이 여러 번 덮어 칠할 수 있기 때문에
쉽게 망하지 않아요.
또 제가 칠하는 방법은 특별한 기술 없이 깨끗하게만 칠하면 되기 때문에
숙련된 손이 아니어도 따라 할 수 있어요.
아크릴물감을 처음 써보는 분들도 세 장 정도만 그려보면
어떤 재료인지 금방 파악할 수 있을 거예요.
그림 그리는 재료 중에는 빨리 익숙해질 수 있는 재료가
아닐까 싶습니다.

채색할 때 기분이 좋아져요.

저도 처음 아크릴물감을 쓸 때, 누군가에게 배웠던 건 아니에요.

이런 물감이 있고, 종이에 그리는 게 가능하고.

그래서 한 장을 채워보니

'아, 이런 느낌의 물감이구나' 정도로 시작하게 되었어요.

'편리하다. 표현력이 좋다. 변색이나 퇴색될 염려가 없다' 등등

보통 말하는 아크릴물감의 장점들에 저도 실제로 매력을 느낍니다.

하지만 아크릴물감이 무엇인지 잘 몰랐던 때부터

지금까지도 아크릴을 쓰는 저만의 이유는 종이에 물감을 칠하면,

종이가 사라지듯 완전히 덮이는 그 느낌이 좋아서입니다.

밑 소재가 무엇인지 모를 만큼 물감만으로

완전한 색을 내는 것 같았고.

붓터치나 별다른 질감이 없어도

다른 무언가를 '만들어낸' 느낌이 들었어요.

완성하고 나면 약간 신기한(?) 기분도 듭니다.

종이에 색을 가득 채워서 그리면 더욱 그래요.

휴대하기 어렵고, 금방 마른다는 단점도 있어요.

팔레트에 짜놓은 수채화물감은 굳고 나서 시간이 오래 지나도

다시 물을 묻히면 색이 나오지만

아크릴물감은 한번 짜면 굳어서 다시 쓸 수 없답니다.

팔레트에 덜어서 들고 다니지도 못하고.

물감 튜브의 용량도 커서 가지고 다닐 수도 없고요.

(너무 무거워요!)

그럼에도 아크릴물감은 정말 매력적이지요.

멍 메리의 머리카락을 노란색으로 칠하기로 마음먹고
노란색 아크릴물감을 꾹 짜서 붓에 잔뜩 묻혀
스케치 위로 가져갑니다. 노란색이 미끄러지듯
하얀 종이를 덮을 때 그 기분이 좋아요.

지난여름, 멍한 표정의 메리를 그리며 유독 쾌감을 느꼈습니다.

즐거움을 그리는 저는 사실 그린다는 것이 즐거움입니다.
무엇을 그릴지 생각하고 그것을 스케치하고 색으로 채우고
마무리해서 벽에 거는 것까지.

그 과정 중 제가 느꼈던 지난 여름날의 쾌감을
모두와 함께하고 싶어요.

여름과 색을 채우는 즐거움이 가득한 이 책을 통해 각자의
Merry Summer가 완성되길 바라겠습니다.

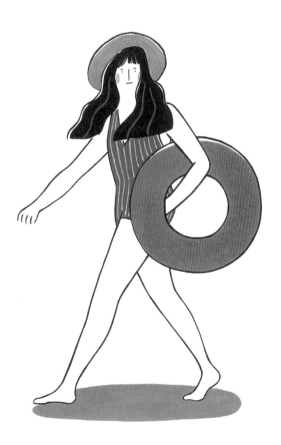

물감과 도구.

1. 아크릴물감

아크릴물감은 화방이나 알파문구, 드림디포 같은 문구점에서도
구할 수 있지만 아이들을 상대로 하는 작은 문구점에는
없을 수 있습니다. 그래서 저는 온라인 화방을 추천해드려요.
원하는 것을 쉽게 찾아서 골라 살 수 있고, 배달까지 해주니까요.
포털사이트에서 '화방'이라고 검색하면 쉽게 찾을 수 있어요.

그런데, 막상 사려고 찾아보면 너무 많은 브랜드들이 있어서 당혹스러울 거예요.
처음 시작한다면 국내 브랜드 제품을 추천합니다.
저도 대부분 국내 브랜드를 쓰고 있습니다.
나중에 재미가 붙으면 천천히 다른 브랜드들을 써보는 것도 좋을 거예요.

같은 색이라도 브랜드마다 조금씩 느낌과 색감이 다른데요.
제가 쓰는 물감은 '쉴드(SHIELD)'라는 브랜드의
'쉴드 스탠다드 소프트 아크릴컬러(Standard Soft Acrylic Color)'입니다.
검색할 때는 '쉴드 스탠다드 소프트 아크릴'까지만 쓰면 돼요.
같은 브랜드에 '스페셜'이나 '모노폴리'라는 라인도 있지만
저한테는 부드럽게 펴 바를 수 있는 '소프트'가 더 맞더라고요.
어떤 색깔의 물감을 쓰는지는 14~15쪽에 정리해두었어요.

2. 붓

세상에는 수많은 종류의 붓이 있고, 아크릴용 붓도 따로 있어요.
저는 이런저런 붓을 많이 사봤는데요.
붓대 색깔이 예뻐서 사기도 하고, 비싼 거니까 좋겠지 하고 사보기도 하고 쓸데없이 돈을 많이 썼죠.
시행착오를 겪은 결과 저에게 맞는 붓은 붓모에 탄력이 있는 거더라고요.
부드러운 수채화물감의 채색 방식과 다르게 아크릴물감은 조금 묵직해서 그런 것 같아요.

붓을 선택할 때 가장 중요한 건 나에게 잘 맞는지를 생각하는 거예요.
그래서 저는 수채화용 붓이라고 해도 탄력이 좋은 붓들은 아크릴용으로 쓰기도 합니다.

제가 주로 쓰는 붓은 국내 브랜드인 '화홍'의 유화, 아크릴용 붓 848시리즈예요.
'화홍 848' 혹은 '화홍 848F'라고 검색하면 찾을 수 있을 거예요.
붓대에 'HWAHONG 848 KOREA'라고 쓰여 있어요.
'나일론 합성모'이고 붓모가 부드러운 둥글넓적한 납작붓이에요.
부드럽고 평평한 붓이어서 얇게 펴서 칠하거나 세밀하게 작업할 때 좋답니다.
평평한 붓의 호수는 다양하게 있으면 좋은데요.
이 책에서는 4호를 기본으로 하고, 넓은 면을 칠할 땐 8호를 썼습니다.

선을 그릴 때는 수채화에서 자주 쓰는 둥근붓을 써요.
색연필이나 펜처럼 세밀한 곳을 칠하거나 라인을 그릴 때 좋답니다.
이 책에서는 '화홍 700R' 4호를 썼습니다.

3. 팔레트

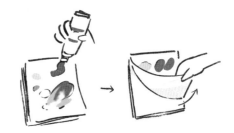

저는 종이로 된 팔레트를 주로 써요.
'종이파레트'나 '종이팔레트'라고 검색하면 나올 거예요.
낱장의 코팅된 종이를 여러 장으로 묶은 것인데
코팅된 쪽에 물감을 짜서 쓴 다음,
다 쓰고 나면 뜯어서 버리고 다음 장을 쓰는 팔레트에요.

아크릴물감은 물감 튜브에서 나오는 순간부터 마르기 시작해서
수채화물감처럼 미리 짜놓고 쓸 수 없답니다.
팔레트에 보관할 수 없으니 붓에 물감을 묻히기 위한 용도, 물감을 섞기 위한 용도로 종이팔레트를 씁니다.

아크릴물감용 플라스틱 팔레트도 있는데요.
사용하고 나서 아크릴 물감이 굳으면 그걸 뜯어내고 다시 사용해야 해요.
약간의 불편함은 있지만 소모품이 아니라는 장점이 있어요.

물감을 짜고 섞어 쓸 수 있는 공간이 충분하다면
코팅이 되어 있는 일회용 접시도 괜찮습니다.

4. 물통

아크릴화도 수채화처럼 물로 그림을 그려요.
물통은 어느 것이든 편한 걸 선택하면 됩니다.
저는 유리병을 쓰고 있는데요. 스파게티소스를 다 먹고 남은 유리병요.
시중에 파는 색이 현란한 플라스틱 물통보다는 유리병이 예쁘기도 하고
재활용하는 거니까 따로 돈이 들지 않아서 좋아요.
카페에서 시원한 아이스커피를 마시고 가져와서 사용해도 좋겠어요!

드로잉메리의 물감 10가지.

『Merry Summer』에 쓰인 10가지 색은 제가 가장 많이 쓰고
좋아하는 색들입니다. 10가지이지만 섞어서 쓰면 훨씬 많은 색을
표현할 수 있어요. 아크릴물감은 여러 가지 색을 섞어서 쓰기 좋아요.
또 덧칠할수록 고유의 색이 더 선명해집니다. 아래의 물감 색들은
제가 쓰고 있는 '쉴드 스탠다드 소프트 아크릴컬러'를 기준으로 했습니다.

1. 블랙
아크릴물감의 블랙은 매우 차갑니다. 블랙은 대부분 스케치 라인을 그릴 때
사용하는데요. 브라운과 섞으면 블랙의 농도에 따라 여러 가지 다크 브라운
을 만들 수 있습니다. 블랙도 '색'의 범주에 들어갈까 싶지만 이처럼 질리지
않고 매력적인 색도 없는 것 같아요.

2. 화이트
아크릴화를 그릴 땐 화이트가 자주 쓰입니다. 다른 물감과 혼합해서 쓰면
단색으로 썼을 때보다 발색도 좋아지고, 부드러운 파스텔 컬러를 바로 만
들 수 있거든요. 개인적으로 파스텔 컬러를 좋아해서 많이 쓰는 물감 중 하
나입니다.

3. 코랄 레드
이름엔 '레드'가 들어 있지만 빨강도 주황도 아닌 색이에요. '코랄'이라는
이름 그대로 바닷속 산호에서 볼 수 있는 예쁘고 묘한 색입니다. 이 색이 메
리들에서 빠질 수 없는 이유는 바로 '볼 터치' 때문이에요. 높은 비율의 화이
트에 약간의 코랄 레드가 섞이면 이보다 더 좋을 수 없는 볼이 완성됩니다.

4. 네이플스 옐로우
메리들의 머리카락을 칠할 때 많이 씁니다. 붉은 느낌이 있는 번트 시에나
와 섞으면 부드러운 느낌의 브라운이 돼요. 사실 화이트도, 옐로우도 아닌
이 색은 다른 물감과 섞어 쓰는 경우가 많습니다. 흔히 상아색이라고 불리
는 색과 비슷합니다.

5. 퍼머넌트 옐로우 딥
노란색은 약간 까다롭습니다. 물감이 묽어서 자국 없이 칠하기 쉽지 않고,
완전한 불투명함을 표현하려면 여러 번 덧칠해야 하거든요. 하지만 퍼머넌
트 옐로우 딥은 정말 예쁜 색입니다. 화이트나 번트 시에나를 섞으면 발색
도 좋고 다양한 노란색을 만들 수 있어요.

6. 번트 시에나

메리들의 머리카락 색으로도 많이 쓰지만 어떤 색에 '어두움'을 줄 때도 자주 씁니다. 어디에나 약간만 섞여도 존재감이 있고, 단색으로 썼을 때는 발색이 좋아 맑고 밝은 느낌의 브라운을 만들 수 있어요. 초록색 계열과 잘 어울려서 식물을 그릴 때 꼭 함께 쓰는 색이기도 합니다.

7. 옥사이드 그린

그린 계열 중에서 가장 좋아하는 색입니다. 붓터치에 예민하지 않아 기분 좋게 펴 바를 수 있거든요. 식물을 그릴 때 많이 쓰는 색입니다. 쨍한 그린도 아니고, 파스텔 컬러의 느낌도 없어서 좋답니다.

8. 샙 그린

샙 그린은 맑은 느낌이 들어 색 자체가 기분을 좋게 해줘요. 옥사이드 그린을 보조하는 역할로 자주 쓰는데요. 노란색 계열의 물감들처럼 묽은 편이라 단색으로 쓰려면 여러 번 덧칠해야 완전히 덮을 수 있습니다. 붓터치도 잘 남기 때문에 집중해서 칠해야 하는 색입니다.

9. 아쿠아 그린

흔히 말하는 하늘색보다는 진하고, 파란색보다는 파스텔 컬러인 색이에요. 하지만 왠지 단색으로 쓰기엔 조금 탁한 느낌이 있어서, 화이트나 옥사이드 그린과 섞으면 좀 더 유용하게 쓸 수 있습니다. 화이트를 섞으면 말 그대로 아쿠아의 느낌이, 옥사이드 그린을 섞으면 매력적인 청록의 느낌이 납니다.

10. 시아닌 블루

Merry Summer에 꼭 필요한 블루입니다. 퍼머넌트 옐로우 딥처럼 묽은 편이라 여러 번 덧칠해야 완전히 불투명해지지만 맑고 고운 색이라 다른 물감과 섞었을 때 정말 매력적이에요. 아쿠아 그린, 옥사이드 그린, 화이트를 각각 섞으면 발색도 좋아지고 특징이 확실한 예쁘고 다양한 블루들이 완성됩니다.

아크릴그림 시작하기.

지금 곁에 아크릴물감과 붓이 있다면 일단 시작한 거나 다름없습니다.
이제는 정말 칠해보는 단계만 남았어요. 무엇이든 처음은 어색하고, 생각과 다른 것 같아요.
아크릴물감도 그렇답니다.
매번 필요한 물감을 짜야 하고, 원하는 색을 만들기 위해 물감들을 섞어야 하고,
또 다른 색을 칠하기 위해 붓을 씻고, 다음 단계를 위해 말리고,
다시 덧칠해야 하는 과정들이 있어요.
이 모든 과정이 그리고 채색하는 작업입니다.

생각한 것보다 더 느긋한 마음과 집중력이 필요한 시간이 될 거예요.
하지만 이 과정들을 하나하나 즐기다 보면 분명히 특별한 매력을 느낄 거예요.
제가 알고 있는 그 매력을 여러분과 함께 나누고 싶어요.

물감 짜고 색 섞기

아크릴물감은 필요할 때마다 짜야 해요.
그렇다고 물감을 짜자마자 바로 굳어버리는 건 아니니
조급해하지 않아도 돼요.
우리가 채색할 시간은 충분합니다.
바람이 불거나 건조한 날에는 더 빨리 굳고, 습기가 많은 여름에는 천천히 굳는 편이에요.

물감 짜는 것을 두려워하거나 아까워하지 마세요.
붓에 물감이 넉넉하게 묻어 있어야
기분 좋은 느낌으로 스윽스윽 칠할 수 있어요.
또, 여러 가지 색을 섞어서 써야 하는데
물감 양이 적어서 물감을 다시 섞게 되면 색깔이 바뀌거든요.
저는 색마다 새끼손가락 한 마디 정도로 짜놓고 쓴답니다.

메리식 물감 섞는 법
1. 섞으려는 색의 물감을 나란히 짭니다.
2. 그 옆에 물감을 조금씩 덜어가며 섞습니다.
3. 한 번에 원하는 색을 만들기는 어려워요.
만들려고 하는 색과 비교하며
'음, 색깔이 좀 진한데? 그럼, 이걸 더 섞자'
'너무 붉은가. 그럼 이걸 더.'
이런 식으로 원하는 색을 만들어갑니다.

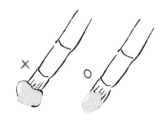

꼭 붓모를 정리한 후 그려야 합니다.
물감을 섞고 나면 붓에 물감이 떡이 지듯 묻어 있을 거예요.
붓모를 팔레트에 대고 돌려가며 물감을 덜어내주세요.
그러면서 붓을 정리합니다.
붓을 정리하지 않고 채색하면 물감이 뭉친 채 칠해질 수도 있어요.

붓에 묻은 물감은 물통 바닥이나 모서리에
콩콩 치며 씻으면 더 잘 빠집니다.
납작붓은 납작하게 콩콩 때려주세요.
그림을 다 그린 후에는 일반 비누로 손에 비누거품을
만든 후 거기에 붓모를 문질러 씻어주면 좋아요.
그러면 붓을 오래 쓸 수 있답니다.

채색하기

스케치 라인에 얽매이지 말고, 자유롭게 칠해요.
메리들을 채색할 때 스케치 라인을 꽉 채워서 칠하지 않아도 돼요.
저는 라인에 꽉 차지 않게 흰 부분을 남겨두고 채색하는데요.
그렇게 하면 경계가 자연스럽게 표현되어서 좋아요.
혹시 라인을 벗어나도 괜찮으니 즐겁게 자유롭게 칠해주세요.

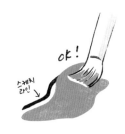

물감은 기본 2~3회 덧칠합니다.
적어도 두세 번 덧칠해줘야 원하는 색감으로 표현할 수 있어요.
한 번만 칠하고 나서 보면 엄청 얼룩덜룩 지저분해 보일 거예요.

그렇다고, 포기하지 마세요!
두 번째 칠할 땐 더 잘 덮일 거예요.

덧칠하는 시점은.
먼저 칠한 물감이 완전히 마르고 나서예요.
이때는 처음 칠한 것보다 물을 더해 물감 농도를 약간 더 묽게 해주면 좋아요.
물감을 많이 묻혀서 덧칠을 하면 오히려 고르게 칠해지지 않을 수 있어요.
떡이 진다고 해야 할까요. 아크릴은 종이를 덮는 듯한 물감이어서
물감이 많을수록 묵직해지고 두꺼워지면서 컨트롤이 안 될 수 있답니다.
묽게 덧칠해주면 붓터치는 잘 안 남고 얇게 덮이기 때문에 고르게 깨끗해집니다.

채색하는 곳에 맞게 붓을 바꿔 써야 해요.
메리를 채색할 땐 납작붓 4호를 기본으로 써요.
넓은 면적을 칠할 땐 8호를 썼습니다.
아주 좁은 면이나 선, 스케치 라인을 그려줄 때는 둥근붓을 사용하고요.
채색하다가 귀찮더라도 상황에 맞게 붓을 바꿔 써주세요.
좁은 면을 큰 납작붓으로 칠하면 예쁘게 칠하기 어렵고,
넓은 면을 둥근붓으로 칠하면 터치한 흔적이 많이 남게 되거든요.

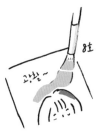

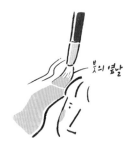

납작붓의 붓모 옆 날을 활용합니다.
채색할 때 주로 라인 주변의 경계부터 칠하게 되는데요.
이때 둥근붓을 사용하면 터치 흔적이 많이 남아요.
납작붓을 납작하게 해서 붓모의 옆 날을 활용해 채색하면
자연스럽게 칠해져요.

붓의 모든 면을 쓸 수 있다는 걸 기억해주세요.
납작붓은 양면이 있잖아요. 채색하다가 뒤집어서 반대쪽 면으로도
칠할 수 있고 붓끝을 세워 좀 더 가늘게 칠할 수도 있고요.
붓을 요리조리 돌려가며 써보세요.

붓자국을 남기지 않고 매끈하게 칠하려면
1. 납작붓으로 물감을 '펴 바르듯이' 채색합니다.
2. 적어도 2~3회 덧칠합니다.
3. 덧칠할 때는 물을 많이 섞어 묽게 한 후 여러 번 칠합니다.
4. 붓에 물감을 충분히 묻힙니다. 붓 끝이 갈라지며 칠해지는 건
 물이 적거나 물감이 적다는 신호예요.

채색의 마무리는 스케치 라인 정리
원래 저는 연필로 스케치를 하고, 블랙 아크릴물감으로 라인을 그린 후 채색에 들어가요.
그리고 채색이 끝나면 다시 블랙 아크릴물감으로 스케치 라인을 정리하는데요.
책에는 처음 그려보는 분들을 위해 블랙 아크릴물감으로 라인을 그려서 인쇄해두었어요.
채색의 마지막 단계가 '스케치 라인을 정리한다'인 경우가 많은데요.
블랙 아크릴물감으로 그려주면 됩니다. (그리지 않아도 되고요.)
가늘게 라인을 그리는 게 너무 어렵게 느껴진다면
'유니 포스카(POSCA) 마카'를 사용해도 돼요. 굵기는 PC-3M(0.9~1.3mm) 정도가 적당합니다.
조금 번짐이 있고, 아크릴물감과는 질감이 좀 다르지만
쉽고 편하게 스케치 라인을 정리할 수 있을 거예요.

세워서!
뾰족

스케치 라인 얇게 잘 그리는 법

1. 둥근붓의 붓모 끝을 가늘게 모아줍니다.

팔레트에 붓을 돌려가며 정리해주세요.

2. 붓대를 최대한 일자(1)로 세워줍니다.

붓모가 종이에 많이 닿을수록 굵게 그려지니까요.

3. 한 번에 그리려 하지 말고, 조금씩 조금씩 진행하며 선을 그립니다.

4. 스케치 라인도 덧칠해줘야 합니다. 처음엔 아주 흐리다 싶을 정도로

그어준 다음, 덧칠하며 진하게 만들어주세요.

일러두기

1. 채색 그림을 보며 튜토리얼을 읽어본 후 그리기를 추천합니다.

2. 저는 납작붓 4호와 8호, 둥근붓 4호를 썼습니다. 붓 호수는 자신에게 맞는 걸 선택해도 돼요.
그래서 설명에는 큰 붓, 작은 붓, 둥근붓이라고만 표기했어요.

3. 집중해서 찬찬히 채색해야 하는 순간이 필요할 땐 **Keep Calm**.이라고 표시해두었습니다.

4. 컬러링 파트의 밑그림에서 회색 라인은 '연필 선', 검정색 라인은 '스케치 라인'이라고 표기했습니다.

Tutorial

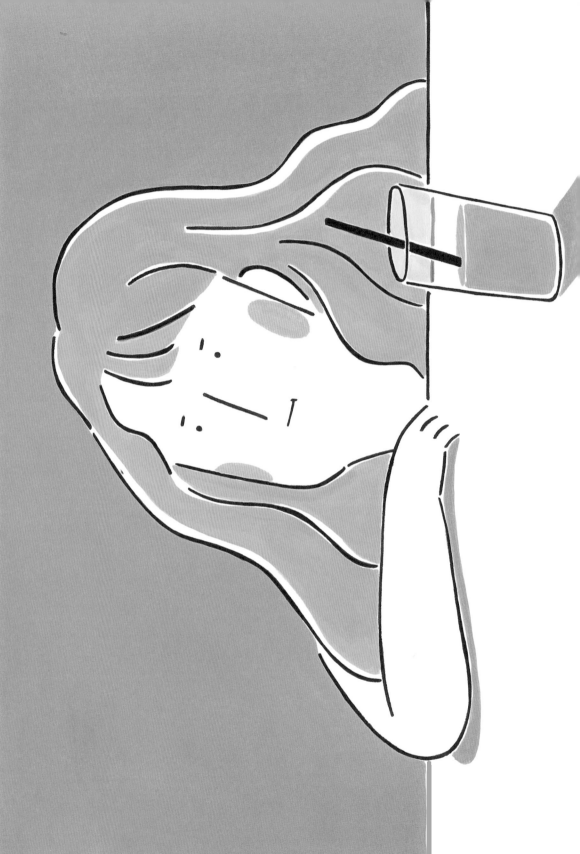

#1 영 메리

채색하기

0. 물감을 준비합니다. 4가지 색이에요.
퍼머넌트 옐로우 딥, 코랄 레드, 화이트, 블랙.

1. 멍 메리 머리카락부터 칠해요.
〔퍼머넌트 옐로우 딥＋화이트〕 물감 섞을 때 화이트보다는 퍼머넌트 옐로우 딥 비율이 높아요. 메리의 머리카락 채색 포인트는 스케치 라인에 꽉 차지 않게 칠하는 거예요. 흰 부분을 남겨두고 구불구불한 머리카락을 그려주세요. 채색 순서는 정해져 있지 않아요. 손이 닿는 대로, 마음이 가는 대로 칠합니다. 이때 유리컵 위쪽을 통해 보이는 머리카락은 칠하지 않고 둡니다.

2. 붓을 씻지 않고, 컵에 담긴 음료를 채색합니다.
〔1의 색〕 연필 선이 보이지 않도록 물감으로 덮으며 칠해요. 이때 음료의 위쪽 수면, 그리고 옆면의 경계를 조금 띄워 칠합니다. 흰 부분이 남도록요.

3. 유리컵을 통해 보이는 메리의 머리카락을 칠해요.
〔1의 색＋화이트〕 섞어둔 물감에 화이트를 더 섞어 연하게 만들어 채색하면 머리카락이 유리에 비쳐 보이는 것처럼 표현할 수 있어요.

4. 큰 붓으로 바꿔 바탕색을 칠합니다.
〔코랄 레드＋화이트〕 메리와 배경이 닿는 경계부터 칠해요. 이때 납작붓의 옆 날을 이용하면 깔끔하게 채색할 수 있어요. 이렇게 경계부터 먼저 그려두면 넓은 바탕 면은 슥슥 빠르고 손쉽게 칠할 수 있습니다.

5. 바탕색으로 그림자도 채색할 거예요.
〔4의 색〕 메리의 오른쪽 팔과 유리컵 아래 그림자를 칠합니다. 스케치가 없어도 어렵지 않을 거예요.

6. 메리에게 볼을 그려주세요.
〔4의 색＋화이트〕 위치는 채색 그림을 참고해주세요. 사실, 그리고 싶은 부분에 그려도 괜찮아요.

7. 유리컵을 통해 보이는 테이블 라인을 그려요.
〔블랙＋화이트〕 검은색 물감을 짠 다음, 옆에 조금 덜어서 흰색과 섞어주세요. 아주 조금만 섞어도 돼요. 연필 선을 덮듯 그려줍니다.

8. 둥근붓으로 빨대를 채색하고 침범당한 스케치 라인을 정리합니다.
〔앞에서 짜둔 블랙〕 스케치 라인이 다른 색으로 덮이기도 하고, 선이 없어졌을 수도 있어요. 그대로 자연스럽게 두어도 좋고, 라인을 덧그려서 마무리해도 좋아요.

Color Chip

머리카락, 음료

유리컵을 통해 보이는 머리카락

바탕, 그림자

메리 볼

유리컵을 통해 보이는 테이블 라인

#1 멍 메리

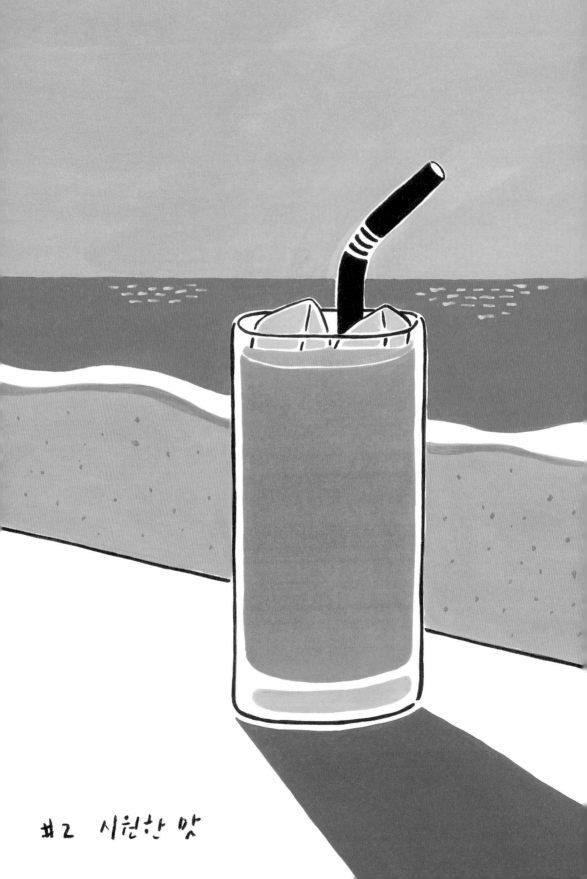

#2 시원한 맛

채색하기

0. 시원한 맛을 만들어줄 물감을 준비합니다.
퍼머넌트 옐로우 딥, 코랄 레드, 아쿠아 그린, 시아닌 블루, 번트 시에나,
화이트, 블랙.

1. 오렌지색 음료수부터 칠합니다.
[퍼머넌트 옐로우 딥+코랄 레드+화이트] 연필 선이 보이지 않도록 물감
으로 덮으며 채색합니다. 얼음이 떠 있는 음료의 수면은 채색하지 않아요.

2. 음료의 수면을 좀 더 연한 색으로 칠할 거예요.
[1의 색+화이트] 채색할 면적이 좁아요. 둥근붓 4호도 함께 씁니다. 채색
그림에서 얼음이 떠 있는 음료의 수면을 봐주세요. 다른 색과 만나는 경계
는 흰 부분을 남기고 채색합니다.

**3. 붓을 깨끗이 씻어요. 얼음과 유리컵 아래쪽을 푸른색으로 채색할 거니
까요.**
[아쿠아 그린+화이트] 하늘도 같은 색으로 칠해야 하니 물감을 많이 섞어
두세요. 얼음을 채색할 땐 스케치 라인을 꽉 채우지 말고, 흰 부분을 남겨둡
니다. 유리컵 아래쪽에 비친 하늘빛도 붓으로 한 번에 터치하듯 그립니다.

4. 큰 붓으로 슥슥 하늘을 칠해요.
[3의 색] 2~3회 덧칠해서 깨끗한 하늘을 그려주세요.

5. 바다를 채색합니다.
[시아닌 블루+아쿠아 그린+화이트] 바다도 하늘처럼 깨끗하게 채웁니다.

6. 붓을 깨끗이 씻어주세요. 해변의 모래사장을 칠합니다.
[번트 시에나+퍼머넌트 옐로우 딥+화이트] 붓이 깨끗하지 않으면 색이
탁해져요. 채색 그림을 보세요. 바다와 모래사장 사이는 채색하지 않아요.
채색하지 않은 흰 부분은 파도가 부서지는 걸 표현해요.

7. 흰 파도와 닿아서 젖은 모래와 모래알을 그려요.
[6의 색+번트 시에나] 하얗게 부서진 파도 아래에 음영을 넣어 젖은 모래
느낌을 더해줍니다. 둥근붓으로 모래알도 총총 찍어주세요.

8. 둥근붓으로 반짝이는 바다를 표현해줘요.
[화이트] 수평선 주변에 흰색 물감으로 짧은 선을 그어줍니다.

9. 유리컵 그림자를 칠합니다.
[블랙+시아닌 블루+화이트] 유리컵 그림자를 진한 색으로 칠해서 강한
햇빛을 표현해요.

10. 둥근붓으로 빨대를 채색하고, 스케치 라인을 정리합니다.
[블랙] 빨대 면적이 좁으니까 집중해서 그려줍니다. 스케치 라인도 정리해
서 마무리해요.

Color Chip

음료수

음료의 수면

얼음, 유리컵 아래쪽,
하늘

바다

모래사장

젖은 모래, 모래알

그림자

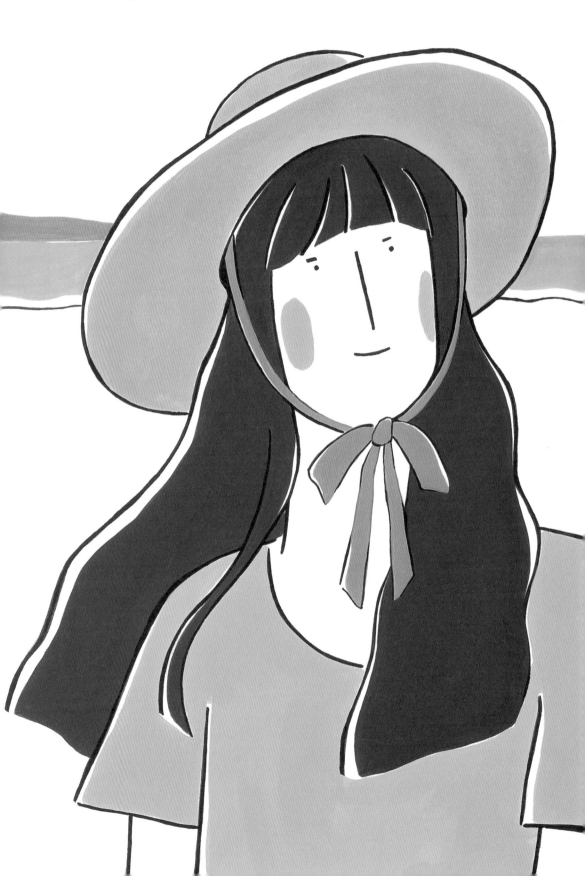

채색하기

0. 물감을 준비합니다. 샙 그린을 제외한 9가지 물감 모두 필요해요.
번트 시에나, 퍼머넌트 옐로우 딥, 옥사이드 그린, 네이플스 옐로우, 코랄 레드, 아쿠아 그린, 화이트, 블랙.

1. 바람에 흔들리는 메리의 머리카락을 채색합니다.
〔번트 시에나+블랙〕 스케치 라인에 꽉 차지 않도록 합니다. 가장 신경 쓸 곳은 앞머리인데요. 스케치 라인 옆에 흰 부분을 남긴다 생각하고 꽉 채우지 않고 그려줍니다. 머리칼이 갈라진 것처럼요. 앞머리 길이는 연필 선으로 표시해두었어요. 연필 선을 덮으며 채색합니다. 머리카락은 2~3회 정도 덧칠이 필요합니다.

2. 햇볕을 가려주는 고마운 모자를 채색합니다.
〔퍼머넌트 옐로우 딥+번트 시에나+화이트〕 모자챙을 채색 그림처럼 스케치 라인과 간격을 두고 칠해보세요.

3. Keep Calm. 모자 끈을 칠합니다.
〔옥사이드 그린+퍼머넌트 옐로우 딥+화이트〕 모자 끈이 가늘어요. 스케치 라인을 많이 덮어도 되니까 차분히 칠해보세요.

4. 섬을 채색합니다.
〔3의 색〕 그림에서 왼쪽에 있는 섬을 칠합니다.

5. 붓을 깨끗이 씻습니다. 옷을 채색할 거예요.
〔네이플스 옐로우+코랄 레드+화이트〕 파스텔 톤의 화사한 인디안 핑크로 채색합니다. 머리카락 끝과 옷이 닿는 경계도 흰 부분을 남기고 칠합니다.

6. 메리 볼을 그려주세요.
〔5의 색〕

7. 바다를 칠해요.
〔아쿠아 그린+화이트〕

8. 둥근붓으로 스케치 라인을 정리합니다.
〔블랙〕

Color Chip

머리카락

모자

모자 끈, 섬

옷, 메리 볼

바다

#3
바람 맞가 메리

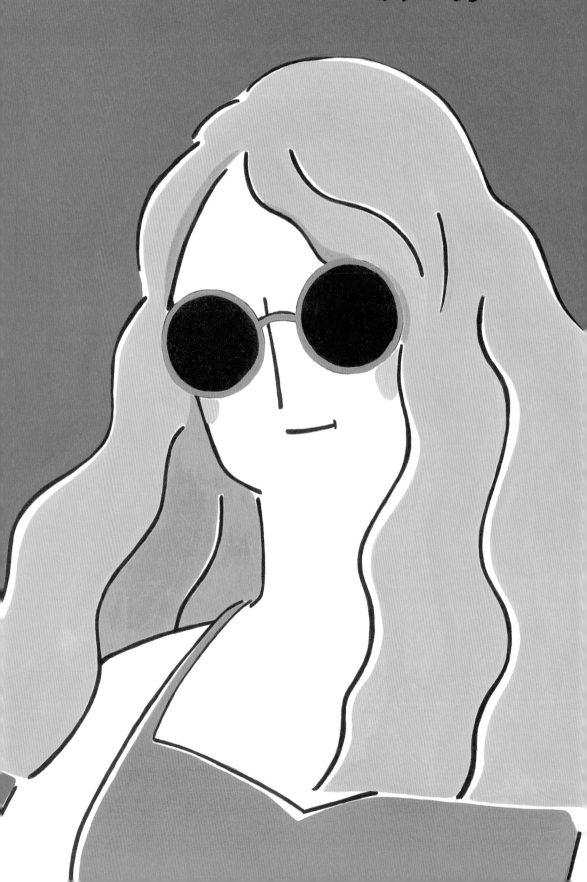

채색하기

0. 물감을 준비합니다.
퍼머넌트 옐로우 딥, 번트 시에나, 코랄 레드, 시아닌 블루, 화이트, 블랙.

1. 메리의 머리카락부터 채색합니다.
[퍼머넌트 옐로우 딥+화이트] 두 가지 물감을 섞으면 기분 좋은 색이 나옵니다. 스케치 라인을 꽉 채우지 말고 흰 부분을 조금씩 남기고 칠해주세요. 이때 어깨 뒤로 넘긴 머리카락은 칠하지 않습니다. 전체적으로 2~3회 덧칠합니다.

2. 어깨 뒤로 넘긴 머리카락을 채색합니다.
[1의 색+번트 시에나]

3. 둥근붓으로 앞머리에 명암을 넣어주세요.
[2의 색] 채색 그림을 참고해 명암을 그립니다. 색이 잘 나오려면 여러 번 덧칠해줘야 해요.

4. 수영복을 칠해요.
[코랄 레드+화이트] 수영복의 가는 어깨끈은 둥근붓을 써도 좋아요. 메리의 머리카락 끝 라인과 수영복이 닿는 경계는 살짝 띄우고 채색해주세요. 채색 그림을 참고해주세요.

5. Keep Calm. 둥근붓으로 선글라스 테를 그려줍니다.
[4의 색+화이트] 이렇게 둥근 부분을 칠할 땐 책을 돌려가며 채색하면 좀 더 수월해요. 한 번에 색이 잘 안 나올 수 있으니 채색하고 말리고 채색하기를 반복합니다. 선 굵기가 울퉁불퉁해도 마지막에 선글라스 알을 채색하며 수정할 기회가 있으니 안심하세요.

6. 선글라스 아래로 살짝 보이는 메리 볼을 채색합니다.
[5의 색+화이트]

7. 큰 붓으로 시원한 바탕색을 슥슥 칠합니다.
[시아닌 블루+화이트] 쨍한 느낌의 파란색을 넉넉하게 만들어주세요. 머리카락의 스케치 라인을 넘어가지 않도록 조심조심 칠합니다. 이때는 경계에 흰 부분을 남기지 않고 꽉 채워 채색해요. 전체적으로 3회 정도 칠해야 완전히 불투명한 바탕색이 나와요.

8. 둥근붓으로 선글라스 알을 채우고, 스케치 라인을 마무리합니다.
[블랙]

Color Chip

머리카락

넘긴 머리카락,
앞머리 명암

수영복

선글라스 테

메리 볼

바탕

#4 썬글라스 메리

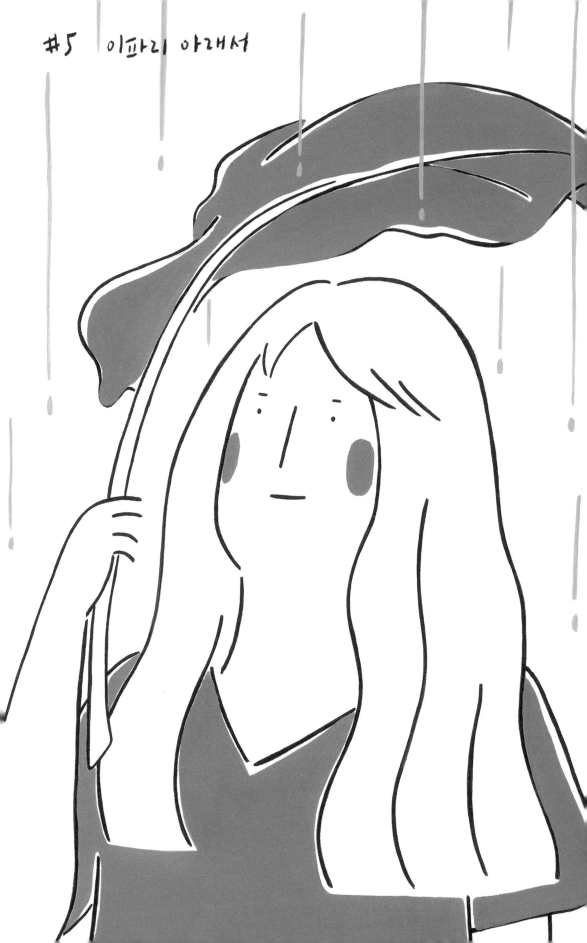

#5 이파리 아래서

채색하기

0. 물감을 준비합니다. 딱 4가지예요.

옥사이드 그린, 아쿠아 그린, 화이트, 블랙.

1. 큰 이파리를 채색합니다.

〔옥사이드 그린＋화이트〕이 그림에 주로 쓰이는 색이에요. 물감을 많이
만들어두세요. 이파리의 가운데 잎맥은 남겨두고 채색하지 않아요. 이파
리 위로 떨어지는 빗줄기 연필 선은 무시하고 덮어 칠합니다. 2～3회 덧칠
하며 다른 때보다 조금 더 자유롭게 붓질을 해보세요. 스케치 라인을 넘어
가도 상관없습니다.

2. 붓을 씻지 않고 메리의 옷을 칠해요.

〔1의 색〕스케치 라인에 꽉 채우지 않고 채색합니다. 특히 메리의 머리카락
끝과 소매 쪽은 채색 그림을 참고해 흰 부분을 남기며 그려주세요.

3. 싱그러운 초록으로 메리 볼을 그려주세요.

〔1의 색〕

4. 둥근붓으로 스케치 라인을 정리합니다.

〔블랙〕

5. 둥근붓을 깨끗이 씻은 후, 빗줄기를 그려줍니다.

〔아쿠아 그린＋화이트〕연필 선을 따라 빗줄기를 그립니다. 나뭇잎 위에도
과감하게 비를 내려주세요. 연필 선이 한 번에 잘 덮이지 않을 수 있어요.
그리고 말리고를 반복하며 2회 정도 덧칠합니다.

Color Chip

이파리, 옷, 메리 볼

빗줄기

성장하는 아이들 #5

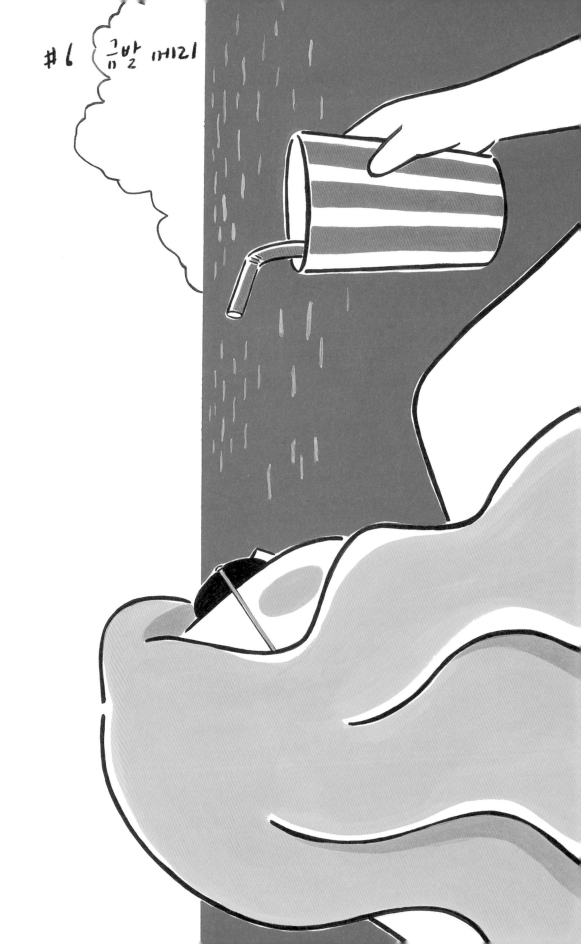

#6 그날 매미

채색하기

0. 물감을 준비합니다.

퍼머넌트 옐로우 딥, 번트 시에나, 코랄 레드, 시아닌 블루, 화이트, 블랙.

1. 메리의 금발을 채색합니다.

[퍼머넌트 옐로우 딥+화이트] 스케치 라인에 �꽉 차지 않게 살짝 띄우고 칠합니다.

2. 조금 진한 색으로 머리카락에 명암 넣습니다.

[1의 색+번트 시에나] 채색 그림을 보세요. 구불거리는 머리카락의 스케치 라인 주변, 앞머리에 명암을 넣어주세요. 물감의 특성상 뭉쳐서 잘 안 칠해 질 수도 있어요. 마르고 다시 칠하기를 반복합니다.

3. 시원한 음료가 들어 있는 줄무늬 컵과 빨대를 칠합니다.

[코랄 레드]

4. 탁 트인 바다를 채색합니다.

[시아닌 블루+화이트] 큰 붓으로 슥슥 칠합니다. 이번 그림의 수평선처럼 경계가 완전히 직선인 경우 마스킹테이프를 붙인 후 마음 놓고 채색하는 방 법도 있어요. 이때 중요한 건, 접착력이 강하지 않은 마스킹테이프를 써야 한다는 것과 채색 후 물감이 다 마른 다음에 떼어내야 한다는 것입니다. 물 론 마스킹테이프를 붙이지 않고 그냥 칠해도 돼요.

5. 둥근붓으로 반짝이는 바다의 빛을 그려요.

[화이트] 수평선 가까이 작은 선을 그어서 빛을 표현해주세요.

6. 둥근붓으로 메리의 볼과 선글라스 다리를 그려주세요.

[화이트+코랄 레드]

7. 둥근붓으로 구름의 라인을 그린 후, 스케치 라인을 정리합니다.

[블랙]

<div style="text-align:right">

Color Chip

머리카락

머리카락 명암

컵과 빨대

바다

메리 볼, 선글라스 다리

</div>

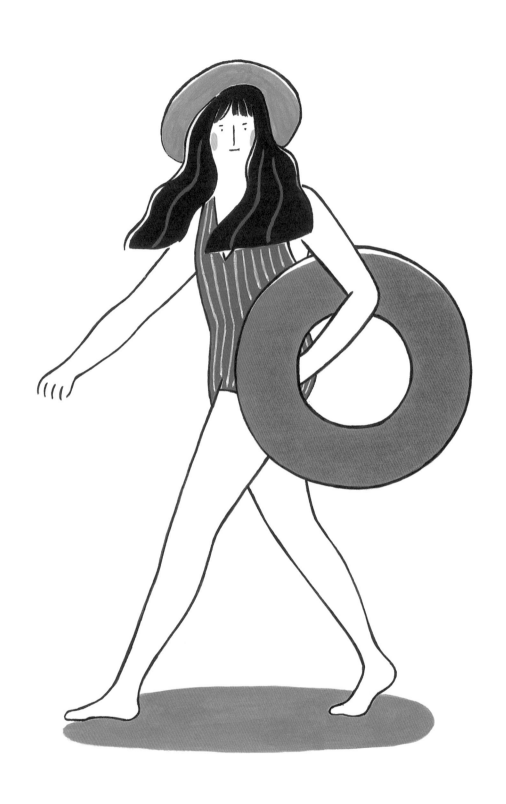

#7 튜브 매리

채색하기

0. 물감을 준비합니다.

번트 시에나, 퍼머넌트 옐로우 딥, 시아닌 블루, 코랄 레드, 옥사이드 그린,
화이트, 블랙.

머리카락

머리카락 라인

1. 메리 머리카락을 채색합니다. 앞머리 그릴 때 Keep Calm.

〔블랙＋번트 시에나〕 번트 시에나를 아주 약간 섞어서 거의 블랙에 가까운
색을 만듭니다. 채색할 땐 스케치 라인을 채우지 않도록 해주세요. 특히 앞
머리는 스케치 라인 옆에 흰 부분을 남기도록 신경 쓰며 채색합니다. 이때
둥근붓을 사용해도 좋아요.

모자

수영복

2. 둥근붓으로 머리카락에 라인을 그려줘요.

〔1의 색＋화이트〕 머리카락을 칠한 물감이 다 마르면, 그 위에 라인을 그려
줘요. 색이 나오지 않으면 덧칠해줍니다.

3. 모자를 칠합니다.

〔퍼머넌트 옐로우 딥＋번트 시에나＋화이트〕 칠할 면적이 적으니까 물감
을 조금만 짜주세요. 색을 섞을 때 '좀 진해야 할 것 같다'면 번트 시에나를,
'조금 노란 느낌이 있어야 한다'면 퍼머넌트 옐로우 딥을, '파스텔 톤의 느
낌이 필요하다'면 화이트를 더 넣어 섞습니다.

튜브

그림자

4. 수영복을 칠해주세요.

〔시아닌 블루＋화이트〕

5. Keep Calm. 둥근붓으로 수영복에 흰색 줄무늬를 그립니다.

〔화이트〕 수영복을 채색한 물감이 완전히 마른 후, 둥근붓의 끝을 최대한
뾰족하게 해서 그려야 해요. 이때 줄무늬는 직선이 아니라, 수영복 스케치
라인의 굴곡을 따라 그려준다 생각합니다. 한 번 칠하면 색이 안 나올 수 있
어요. 덧칠해줍니다.

6. 튜브를 칠해요.

〔코랄 레드〕

7. Keep Calm. 둥근붓으로 메리 볼을 그려요.

〔화이트＋코랄 레드〕 아주 작은 볼터치를 해야 하니 둥근붓의 끝을 뾰족하
게 한 후 그려주세요. 집중해야 해요.

8. 바닥의 그림자를 그립니다.

〔옥사이드 그린＋퍼머넌트 옐로우 딥＋화이트〕 면적이 크지 않으니 물감을
너무 많이 짜두지 않아도 돼요.

9. 둥근 붓으로 스케치 라인을 정리해주세요.

〔블랙〕

#가 메리

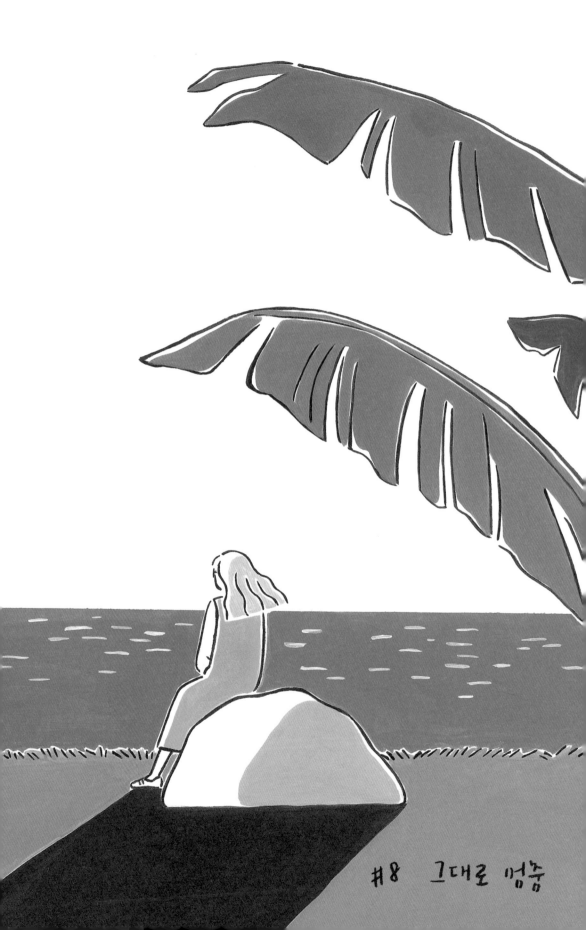

#8 그대로 멈춤

채색하기

0. 물감 10가지가 모두 쓰여요. 전부 준비합니다.

샙 그린, 옥사이드 그린, 네이플스 옐로우, 퍼머넌트 옐로우 딥, 시아닌 블루, 아쿠아 그린, 코랄 레드, 번트 시에나, 화이트, 블랙.

1. 오른쪽 큰 이파리 삼총사를 칠해요.

[샙 그린+옥사이드 그린+네이플스 옐로우] 스케치 라인에 맞게 꽉 채우지 않아도 돼요. 흰 부분을 조금씩 남겨두며 채색합니다.

2. 풀밭을 채색합니다.

[퍼머넌트 옐로우 딥+샙 그린+화이트] 물감들이 묽은 편이어서 붓자국이 남을 수 있어요. 2~3회 덧칠해요. 삐죽삐죽한 풀들 사이는 둥근붓으로 조심조심 그려줍니다. 메리 다리와 바위 사이로 보이는 풀밭도 잊지 말고 칠해요.

3. 메리가 바라보는 바다를 채색합니다.

[시아닌 블루+아쿠아 그린] 바다와 풀밭이 닿는 경계는 살짝 띄워서 흰 부분을 남기고 칠합니다.

4. 둥근붓으로 바다 위 반짝이는 빛을 그려주세요.

[화이트] 물감을 넉넉하게 짜둬요. 이어서 또 쓸 거예요. 바다를 채색한 물감이 완전히 말랐다면 짧은 선을 곳곳에 그려줘요. 선은 가늘게, 길이는 다양하게 합니다. 붓에 물감이 너무 많이 묻어 있으면 선 굵기가 어색해질 수 있으니 붓끝을 다듬고 그려주세요.

5. 배경에 어울리는 핑크로 메리의 옷을 칠해요.

[화이트+코랄 레드] 스케치 라인을 꽉 채우지 않고 채색해요.

6. 메리 머리카락과 바위의 명암을 채색합니다.

[화이트+블랙] 바람에 날리는 메리의 머리카락은 채색 그림처럼 뒤쪽만 칠해요. 바위의 명암도 그려줍니다.

7. 그림자를 진한 색으로 채색합니다.

[블랙+번트 시에나+화이트] 햇빛의 강렬함을 표현하기 위해 그림자를 진하게 칠합니다.

8. 둥근붓으로 스케치 라인을 정리합니다.

[블랙] 삐죽삐죽한 풀의 라인은 붓을 최대한 세워서 그려요.

Color Chip

이파리 삼총사

풀밭

메리 옷

머리카락, 바위 명암

그림자

그대로 따라

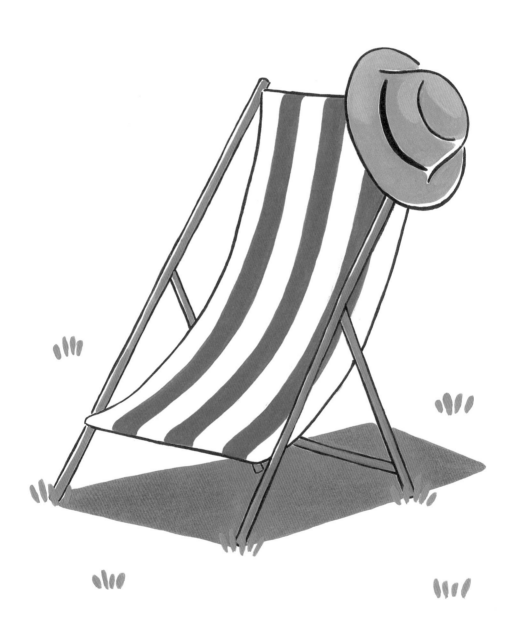

#9 여름의자

채색하기

0. 이런 색들이 쓰여요.

시아닌 블루, 번트 시에나, 네이플스 옐로우, 코랄 레드, 옥사이드 그린, 화이트, 블랙.

1. 시원해 보이는 의자의 줄무늬부터 그려요.

〔시아닌 블루+화이트〕 납작붓과 둥근붓으로 채색합니다.

2. Keep Calm. 면적이 좁은 의자 프레임을 칠할 거예요.

〔번트 시에나+화이트〕 스케치 라인을 채우지 않아도 돼요. 야금야금 칠합니다.

3. 메리의 모자를 채색합니다.

〔2의 색+네이플스 옐로우〕 채색 그림을 보세요. 스케치 라인에 꽉 채우지 않고 흰 부분을 남기고 칠하면 음영을 표현할 수 있어요. 좀 더 입체감을 주고 싶다면 화이트를 더 섞어 모자의 윗부분에 음영을 넣어주세요.

4. 의자의 붉은 그림자를 칠합니다.

〔코랄 레드〕 연필 선을 덮으며 칠해주세요.

5. 둥근붓으로 풀을 그려요.

〔옥사이드 그린+네이플스 옐로우+화이트〕 채색 그림을 보며 의자 주변에 풀을 심어주세요. 짧은 선을 긋는 거예요. 네이플스 옐로우와 화이트를 섞으면 발색이 좋아져요. 붓에 물감을 충분히 묻히고 2회 이상 덧칠해줘야 합니다.

6. 둥근붓으로 스케치 라인을 정리합니다.

〔블랙〕

Color Chip

의자 줄무늬

의자 프레임

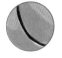

모자

그림자

풀

#1 여유 의자

39

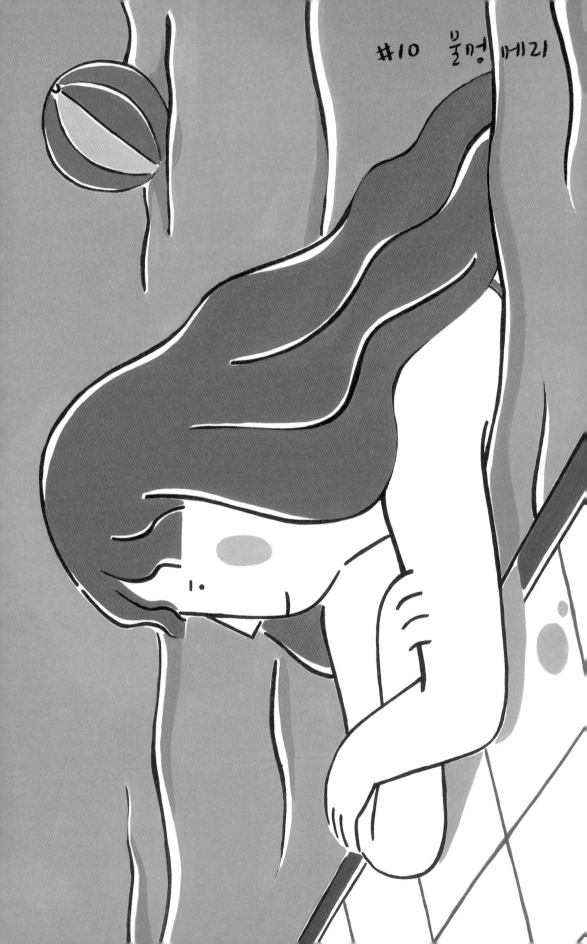

#10 불멍 베리

채색하기

0. 물감부터 꺼내볼까요.

번트 시에나, 코랄 레드, 퍼머넌트 옐로우 딥, 시아닌 블루, 샙 그린, 화이트, 블랙.

1. 메리 머리카락을 채색합니다.

[번트 시에나+코랄 레드+화이트] 구불구불한 앞머리가 포인트입니다. 머릿결을 따라 붓을 움직이며 칠해보세요.

2. Keep Calm. 둥둥 삼색의 비치볼과 수영복 끈을 칠해주세요.

[코랄 레드, 퍼머넌트 옐로우 딥, 시아닌 블루+화이트] 각각의 색에 화이트를 아주 조금씩만 섞어주세요. 사실 화이트를 섞는 이유는 채색하기 좋게 만들기 위해서예요. 세 가지 색 모두 단색으로 칠하기 쉽지 않거든요. 잘 덮이지 않고, 매끄럽지도 않고요. 차분히 둥근붓과 납작붓으로 칠해주세요. 좁은 면적을 칠할 때 물이 너무 많으면 번질 수 있습니다.
코랄 레드와 화이트를 섞은 색으로 메리의 수영복 끈을 칠해주세요. 머리카락 끝이 수영장 물과 만나는 부분에 아주 작지만 표시해두었어요.

3. 수영장 물을 채색합니다.

[화이트+시아닌 블루] 물감이 꽤 많이 쓰이니 넉넉하게 섞어둡니다. 시아닌 블루는 발색이 강력한 색이에요. 화이트에 조금씩 섞으며 색을 확인합니다. 색이 너무 진하면 수영장 타일 색과 구별이 잘 안 되니 주의해주세요. 채색할 땐 물결 스케치 라인 아래를 살짝 남기며 색을 채웁니다. 메리의 팔 아래와 타일 위에 떨어진 물도 칠해주세요.

4. 물결의 움직임을 표현하는 명암을 넣습니다.

[3의 색+시아닌 블루+샙 그린] 물결의 아래쪽이나 위쪽에 명암을 주면 물결의 움직임을 표현할 수 있어요. 비치볼 아래, 메리의 몸 아래쪽에도 그림자를 그려줍니다. 둥근붓을 사용해도 좋아요.

5. 수영장 타일 라인과 가장자리를 그립니다.

[시아닌 블루+화이트] 화이트보다 시아닌 블루의 비율을 높여 진한 파란색을 만듭니다. 연필 선으로 표시해둔 타일 라인과 바다의 가장자리를 그려주세요. 라인을 그릴 땐 둥근붓을 사용해요.

6. 붓을 깨끗이 씻은 후, 메리 볼을 그립니다.

[화이트+코랄 레드] 언제나 잊지 말고 그려주세요.

7. 둥근붓으로 스케치 라인을 정리해주세요.

[블랙]

Color Chip

머리카락 삼색비치볼

수영장 물 물결 명암

수영장 타일, 메리 볼
가장자리

#10 수영하는 메리

채색하기

0. 물감을 준비합니다.

번트 시에나, 퍼머넌트 엘로우 딥, 네이플스 엘로우, 시아닌 블루, 샙 그린, 코랄 레드, 화이트, 블랙.

1. 큰 붓으로 메리 머리카락을 슥슥 칠해요.

[번트 시에나+퍼머넌트 엘로우 딥+네이플스 엘로우] 물감을 넉넉하게 섞어둡니다. 스케치 라인을 꽉 채우지 말고 흰 부분을 조금씩 남기도록 칠해주세요. 컵을 통해 보이는 머리카락은 채색하지 않습니다.

2. 머리카락에 밝은 색으로 명암을 넣어요.

[1의 색+화이트] 채색 그림을 참고하여 머리카락에 밝은 부분을 만들어주세요. 특히 앞머리는 가닥가닥 그려줍니다.

3. Keep Calm. 컵을 통해 보이는 머리카락을 칠해요.

[2의 색+화이트] 조금 복잡하지만 차분하게 칠합니다.

4. 컵에 아메리카노를 채워주세요.

[번트 시에나+블랙] 채색 그림에서 메리의 손을 봐주세요. 손과 아메리카노 경계가 닿지 않도록 흰 부분을 남기고 칠해주세요. 연필 선으로 표시해두었습니다. 꽉 채워 칠하면 손이 어색해 보여요.

5. 티셔츠를 채색합니다.

[시아닌 블루+화이트+샙 그린] 샙 그린보다 화이트의 비율이 높아요. 칠할 때 소매 쪽은 스케치 라인을 꽉 채우지 않고 흰 부분을 남겨두면 덜 답답해 보여요.

6. 붓을 깨끗이 씻은 후, 바탕과 메리 볼을 칠합니다.

[네이플스 엘로우+코랄 레드+화이트] 이 그림에서 가장 많이 쓰는 색이니 넉넉하게 물감을 섞어주세요. 큰 붓으로 시원시원하게 바탕을 칠하고, 작은 붓으로 볼을 그려줍니다. 바탕은 2~3회 정도 덧칠해주세요.

7. 둥근붓으로 티셔츠에 줄무늬를 긋습니다.

[6의 색] 줄무늬도 2~3회 덧칠해줘야 해요.

8. 둥근붓으로 스케치 라인을 정리합니다.

[블랙]

Color Chip

머리카락

머리카락 명암

컵을 통해 보이는 머리카락

아메리카노

티셔츠

바탕, 메리 볼, 줄무늬

#11 짜장 메리

채색하기

0. '짝 메리'의 친구 '꿍 메리'입니다. 비슷한 색이 쓰여요.
번트 시에나. 네이플스 옐로우. 코랄 레드. 시아닌 블루. 샙 그린. 화이트.
블랙.

1. 검정색 머리카락을 채색합니다.
〔블랙〕 앞머리를 칠할 때 스케치 라인에 꽉 차지 않도록 주의합니다. 흰 공
간을 남겨주세요. 연필 선으로 표시해두었어요. 검정색의 깨끗한 질감을 얻
으려면 2~3회 덧칠하는 것이 좋습니다.

2. 컵에 아메리카노를 채워주세요.
〔번트 시에나+블랙〕 손과 아메리카노 경계가 닿지 않도록 흰 부분을 남기
고 칠해주세요. 연필 선으로 표시해두었습니다. 꽉 채우면 손이 어색해 보
여요.

3. 붓을 깨끗이 씻은 후 티셔츠와 꿍 메리의 볼을 칠합니다.
〔네이플스 옐로우+코랄 레드+화이트〕 이때 컵을 통해 보이는 어깨 쪽 옷
은 칠하지 않습니다.

4. Keep Calm. 컵을 통해 보이는 옷을 칠해주세요.
〔3의 색+화이트〕 채색하기 조금 까다로워요. 연필 선에 꽉 차지 않도록 빈
공간을 두고 채색합니다. 흰 선이 남도록요.

5. 시원시원하게 바탕을 칠하고, 옷의 줄무늬도 그려줍니다.
〔시아닌 블루+화이트+샙 그린〕 샙 그린보다는 화이트의 비율이 높습니
다. 물감을 넉넉히 만들어주세요. 큰 붓으로 바탕을 칠하고, 둥근붓으로 옷
에 줄무늬를 그려줍니다. 바탕색과 줄무늬는 2~3회 덧칠합니다.

6. Keep Calm. 컵을 통해 보이는 바탕을 채색합니다.
〔5의 색+화이트〕 이 부분도 조금 까다로워요. 어깨 쪽 연필 선은 덮으며
칠합니다.

7. 둥근붓으로 컵을 통해 보이는 꿍 메리의 목 부분 라인을 그립니다.
〔블랙+화이트〕 회색으로 목과 티셔츠의 목 주변 라인을 그려주세요. 연필
선으로 그려두었습니다.

8. 둥근붓으로 스케치 라인을 정리합니다.
〔블랙〕

Color Chip

머리카락 아메리카노

티셔츠, 꿍 메리 볼 컵을 통해 보이는 옷

바탕, 줄무늬 컵을 통해 보이는 바탕

컵을 통해 보이는
목 라인

#12 꿍 메리

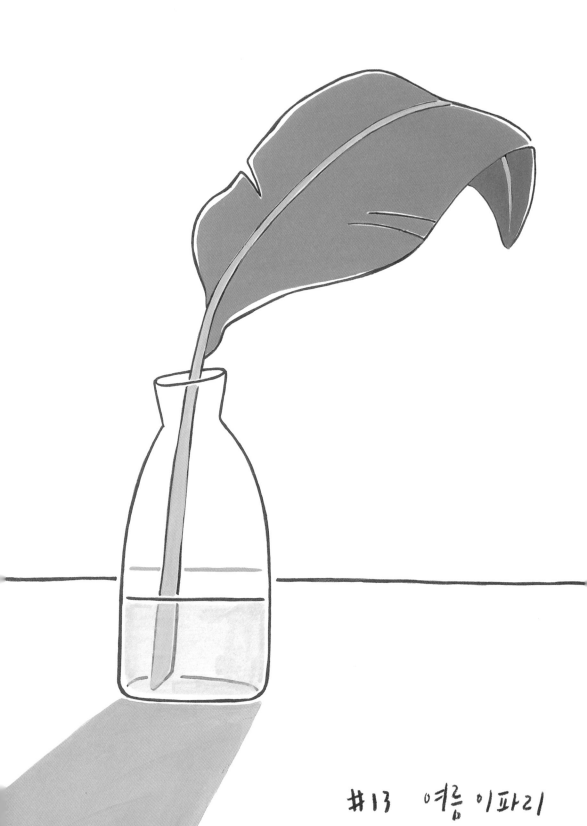

#13 여름이파리

채색하기

0. 단순해 보이지만, 제법 여러 가지 물감이 쓰여요.
옥사이드 그린, 퍼머넌트 옐로우 딥, 샙 그린, 번트 시에나, 네이플스 옐로우, 아쿠아 그린, 화이트, 블랙.

1. 이파리부터 채색합니다.
〔옥사이드 그린＋화이트＋퍼머넌트 옐로우 딥〕가운데 잎맥, 잎맥과 이어지는 줄기는 칠하지 않습니다. 꺾여서 뒤집힌 면도 그대로 둡니다.

2. 뒤집힌 면을 칠해줍니다.
〔1의 색＋샙 그린＋번트 시에나〕가운데 잎맥은 칠하지 않습니다.

3. Keep Calm. 가운데 잎맥과 줄기를 그립니다.
〔옥사이드 그린＋네이플스 옐로우〕뒤집힌 부분의 가운데 잎맥도 잊지 않고 채색합니다.

4. 둥근붓으로 스케치 라인을 그려줍니다.
〔블랙〕늘 마지막에 정리해주던 스케치 라인을 이번엔 조금 빨리 그려주세요.

5. 유리병을 통해 보이는 테이블 라인과 유리병 그림자를 칠합니다.
〔블랙＋화이트〕테이블 라인은 둥근붓으로 그립니다. 그림자는 연필 선을 덮으며 칠해주세요.

6. 스케치 라인이 마르면 유리병에 물을 채워줍니다.
〔화이트＋아쿠아 그린〕물을 표현해주기 위해 물을 많이 섞어 채색합니다. 이파리의 줄기도 덮듯이 칠해주세요. 이때는 1회만 칠합니다.

Color Chip

이파리　　　　뒤집힌 면

가운데 잎맥과 줄기　　　병을 통해 보이는
　　　　　　　　　　　테이블 라인, 그림자

물

＃13

어느 이파리

47

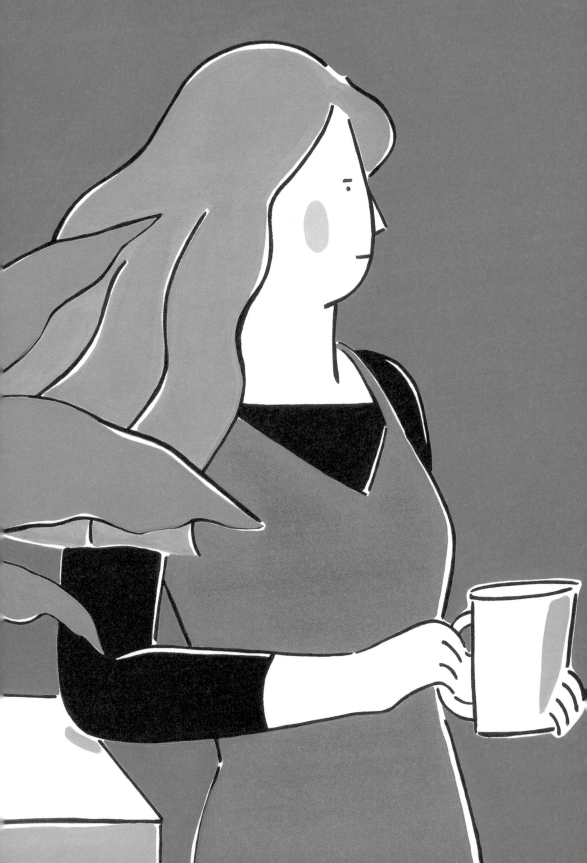

#14 휴식시간

채색하기

0. 물감을 준비합니다. 총 8가지예요.

퍼머넌트 옐로우 딥, 번트 시에나, 코랄 레드, 옥사이드 그린, 아쿠아 그린,
시아닌 블루, 화이트, 블랙.

1. Keep Calm. 메리 머리카락을 칠해주세요.

[퍼머넌트 옐로우 딥+번트 시에나+화이트] 스케치 라인과 살짝 떨어지도
록 칠해서 흰 부분이 조금씩 보이도록 해주세요. 단, 이파리와 만나는 경계
는 스케치 라인에 닿게 칠합니다. 퍼머넌트 옐로우 딥과 번트 시에나가 만
나면 물감이 묽어지는 경향이 있어서 채색했을 때 얼룩덜룩해지기도 해요.
천천히 채색해주세요. 2~3회 이상의 덧칠이 필요합니다.

2. 원피스를 채색합니다.

[코랄 레드] 코랄 레드도 단색으로 채색할 때 얼룩이 지는 느낌을 받을 수
있어요. 깨끗하게 채색하고 싶다면 2회 이상 덧칠이 필요합니다.

3. 메리 볼을 그려주세요.

[화이트+코랄 레드]

4. 싱그러운 이파리 삼총사를 채색합니다.

[옥사이드 그린+퍼머넌트 옐로우 딥+화이트] 스케치 라인을 자유롭게
넘나들며 칠해주세요. 라인에 닿지 않아도, 라인을 침범해도 좋아요. 역시
2~3회 덧칠해주세요.

5. 검정 티셔츠를 칠합니다.

[블랙] 채색 그림의 팔을 봐주세요. 스케치 라인과 살짝 떨어지도록 칠하면
입체감을 더 표현할 수 있어요.

6. 곳곳에 그림자를 그려주세요.

[화이트+블랙] 연한 회색으로 팔꿈치 아래, 테이블 옆면, 컵에 그림자를
그려줍니다.

7. 바탕색을 칠하지만, Keep Calm.

[아쿠아 그린+시아닌 블루] 다른 그림의 바탕에 비해 코, 컵 등 신경 써야
할 곳이 많아요. 천천히 채색합니다.

8. 둥근붓으로 스케치 라인을 정리해주세요.

[블랙]

Color Chip

머리카락

원피스

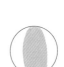

메리 볼

이파리

티셔츠

그림자

바탕

#14 메리와 이파리

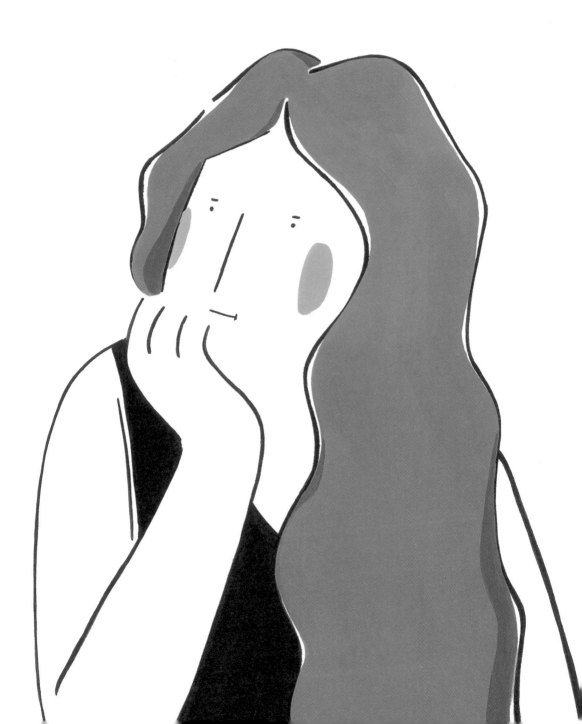

채색하기

0. 물감을 준비해주세요.

번트 시에나. 네이플스 옐로우. 코랄 레드. 화이트. 블랙.

1. 메리의 긴 머리카락을 칠해줍니다.

〔번트 시에나＋네이플스 옐로우〕물감을 조금 넉넉히 만들어두세요. 스케치 라인 옆을 비우듯이 칠하거나 혹은 덮거나 하면서 자연스럽게 채색합니다.

2. 머리카락에 명암을 넣습니다.

〔1의 색＋번트 시에나〕채색 그림을 참고해 곳곳에 그려주세요. 입체감을 주기 위해서예요.

3. 메리 볼도 잊지 마세요.

〔화이트＋코랄 레드〕

4. 큰 붓으로 옷을 칠합니다.

〔블랙〕검정색으로 옷을 채워줍니다.

5. 둥근붓으로 스케치 라인을 정리해주세요.

〔블랙〕

Color Chip

머리카락

머리카락 명암

메리 볼

옷

#15 (사사) 메리

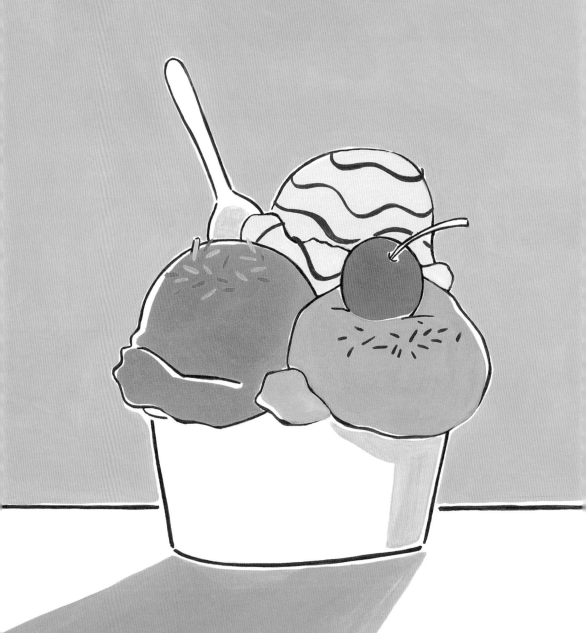

#16 세 가지 맛

채색하기

0. 달콤한 아이스크림을 채색할 물감을 준비합니다.
네이플스 옐로우, 코랄 레드, 아쿠아 그린, 퍼머넌트 옐로우 딥, 번트 시에
나, 화이트, 블랙.

1. 바닐라 아이스크림(맨 위)부터 칠합니다.
[네이플스 옐로우+화이트] 화이트는 계속 쓸 거니까 넉넉히 짜두세요. 납
작붓만으로 칠하기 어려울 수 있어요. 둥근붓도 활용합니다.

2. 딸기 아이스크림(왼쪽)을 맛있게 칠해주세요.
[코랄 레드+화이트]

3. 민트 아이스크림(오른쪽)도요.
[아쿠아 그린+네이플스 옐로우+화이트]

4. 민트 아이스크림 위 새콤달콤 체리를 채색합니다.
[코랄 레드]

5. 큰 붓으로 슥슥 바탕을 칠할 거예요.
[퍼머넌트 옐로우 딥+화이트] 다른 그림에 비해 바탕의 면적이 큽니다. 작
은 붓으로 큰 면적을 칠하면 효율도 떨어지고 고르게 칠하기 어려워요. 납
작붓 8호 또는 더 큰 붓(14호 정도)을 써도 좋습니다.

6. 둥근붓으로 딸기 아이스크림 위에 토핑을 올려주세요.
[바탕색, 코랄 레드] 두 가지 색으로 짧은 선을 그어 토핑을 올립니다.

7. 둥근붓으로 바닐라 아이스크림에 초코 시럽을 뿌려주세요.
[번트 시에나+블랙] 그리는 방법은 따로 없어요. 제 그림을 참고해서 자신
만의 느낌대로 시럽을 뿌려주세요.

8. 붓을 씻지 않고, 민트 아이스크림에 초코 토핑을 올려주세요.
[7의 색] 딸기 아이스크림 토핑처럼 짧은 선을 긋습니다.

9. 곳곳에 그림자를 그려줄 거예요.
[화이트+블랙] 연한 회색으로 스푼, 민트 아이스크림 아래쪽, 그릇의 그
림자를 채색합니다.

10. 둥근붓으로 스케치 라인을 정리합니다.
[블랙]

Color Chip

바닐라 맛

딸기 맛

민트 맛

체리

바탕색

초코 시럽

토핑

초코 토핑

그림자

주 아이스크림 #16

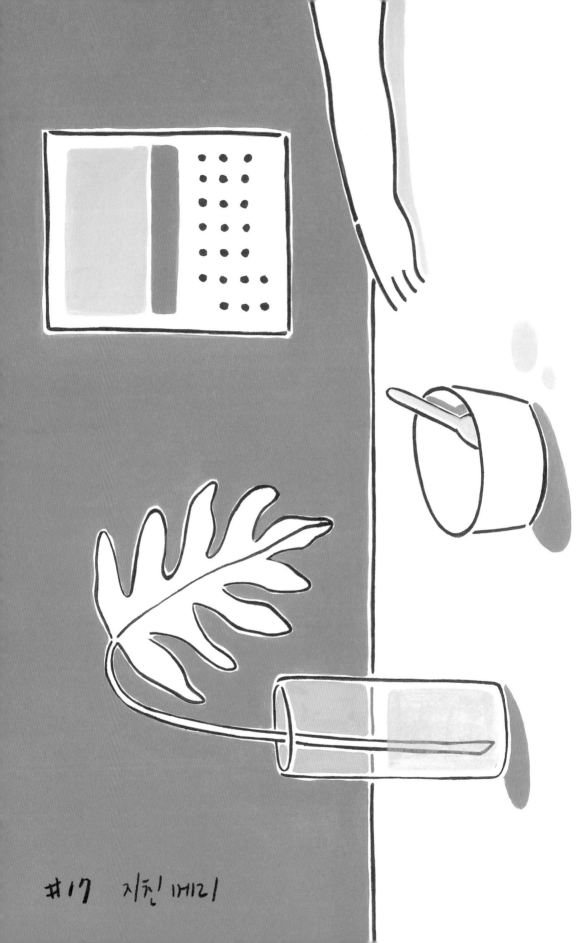

#17 지친 매미

채색하기

0. 물감을 준비합니다.
번트 시에나, 네이플스 옐로우, 아쿠아 그린, 화이트, 블랙.

1. 큰 붓으로 넓은 배경부터 채색합니다.
〔번트 시에나+네이플스 옐로우+화이트〕 이번 그림은 주 색상이 2가지뿐
이에요. 배경색을 넉넉하게 만들어주세요. 이파리 주변은 굴곡이 많고 좁으
니까 작은 붓을 사용하세요.

2. 작은 붓으로 곳곳을 칠할 거예요.
〔1의 색〕 배경색으로 달력의 작은 네모 칸, 유리병과 그릇의 그림자, 스푼
의 그림자를 채색합니다.

3. 유리병을 통해 보이는 배경을 칠합니다.
〔1의 색+화이트〕 화이트를 섞어서 유리병 속 배경을 칠하세요.

4. 붓을 깨끗하게 씻어주세요. 푸른색을 칠할 거예요.
〔화이트+아쿠아 그린〕 달력의 큰 네모 칸, 메리의 팔뚝 아래 그림자, 스푼,
그릇 옆에 떨어진 물을 채색합니다.

5. 둥근붓으로 달력의 동그라미를 비롯해 스케치 라인을 그려주세요.
〔블랙〕

6. 스케치 라인이 마른 후, 유리병에 담긴 물을 채색합니다.
〔4의 색〕 물감에 물을 많이 섞어주세요. 이파리 줄기가 보이도록 덮어서 채
색합니다. 이렇게 칠하면 물속에 이파리가 들어 있는 것처럼 보여요.

Color Chip

배경, 달력 작은 네모,
유리병/그릇/스푼
그림자

유리병을 통해
보이는 배경

달력 큰 네모,
팔뚝 그림자,
스푼, 떨어진 물

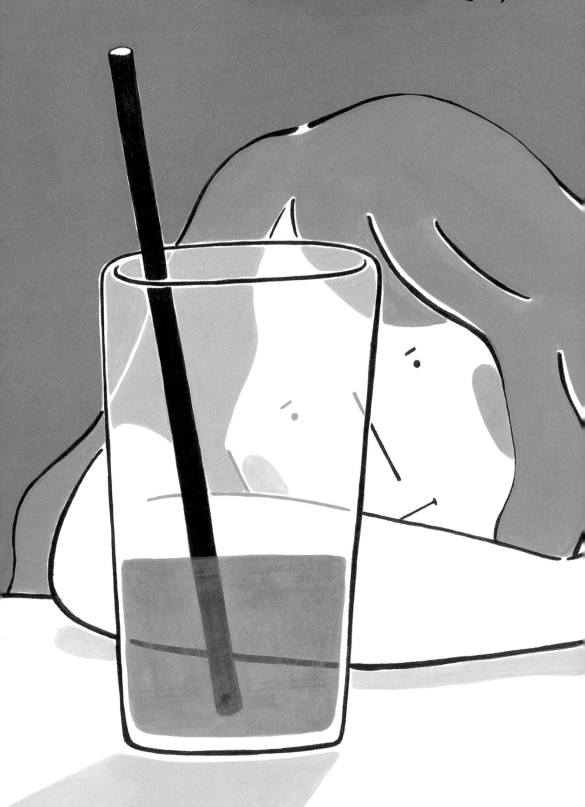

채색하기

0. 옥사이드 그린을 제외한 9가지 물감을 모두 준비해요.
네이플스 옐로우, 번트 시에나, 아쿠아 그린, 샙 그린, 시아닌 블루, 코랄 레드, 퍼머넌트 옐로우 딥, 화이트, 블랙

1. 메리의 머리카락을 칠해요.
[네이플스 옐로우+번트 시에나] 네이플스 옐로우에 번트 시에나를 살짝 섞어 만든 밝은 색으로 채색해요. 이때 오른쪽 눈(메리에겐 왼쪽 눈) 위의 앞머리는 연필 선을 덮으며 칠해주세요. 유리컵을 통해 보이는 머리카락은 칠하지 않아요.

2. 유리컵을 통해 보이는 머리카락을 채색합니다.
[1의 색+화이트] 연필 선이 보이지 않도록 덮어주세요. 채색 그림의 유리컵 위쪽을 보세요. 이렇게 스케치 라인에 닿지 않고 흰 부분을 남기고 칠하면 더 자연스럽게 보여요.

3. 큰 붓으로 숙숙 바탕색을 칠합니다.
[아쿠아 그린+샙 그린+시아닌 블루+화이트] 배경 면적이 넓으니 물감을 많이 섞어둡니다. 색 배합이 어려울 수 있어요. 제가 만든 색과 꼭 같지 않아도 돼요. 섞으며 마음에 드는 색으로 만들어주세요. 배경과 메리의 경계는 붓모의 옆 날을 이용해 채색합니다.

4. Keep Calm. 유리컵을 통해 보이는 바탕을 칠해요.
[3의 색+화이트] 배경보다 조금 연한 색으로 채색하면 유리를 통해 보이는 느낌을 줘요. 면적이 좁은 편이니 납작붓과 둥근붓으로 차분하게 칠해주세요.

5. 메리의 팔뚝 아래와 유리컵의 그림자를 그립니다.
[4의 색+화이트] 연필 선을 덮으며 칠해주세요.

6. 붓을 깨끗이 씻은 후 메리 볼을 그려주세요.
[화이트+코랄 레드]

7. 유리컵을 통해 보이는 메리 볼도 잊지 마세요.
[6의 색+화이트]

8. 둥근붓으로 유리컵을 통해 보이는 얼굴과 팔 라인을 그려요.
[블랙+화이트] 회색을 만들어서 왼쪽 눈과 얼굴 라인(메리에겐 오른쪽 눈과 얼굴 라인), 코 위쪽, 팔 라인을 그립니다.

9. 둥근붓으로 빨대를 그립니다. 전체적으로 스케치 라인도 정리해요.
[블랙]

10. 납작붓으로 컵에 음료수를 채워줍니다.
[코랄 레드+퍼머넌트 옐로우 딥] 빨대와 스케치 라인이 완전히 마른 후, 물의 양을 많이 해서 칠합니다. 마르고 나면 한 번 더 물의 양을 많이 해서 덧칠해줍니다.

Color Chip

머리카락

컵을 통해 보이는 머리카락

바탕

컵을 통해 보이는 바탕

그림자

메리 볼

컵을 통해 보이는 볼

컵을 통해 보이는 얼굴, 팔 라인

음료수

#18 메리와 음료

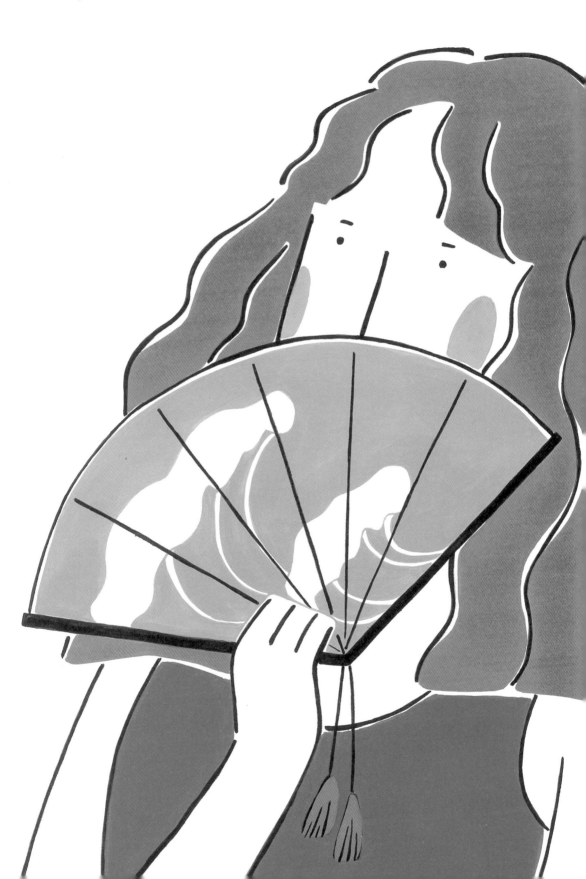

채색하기

0. 물감을 꺼내볼까요.

코랄 레드, 네이플스 옐로우, 시아닌 블루, 아쿠아 그린, 화이트, 블랙.

1. 메리의 빨간 머리카락을 채색합니다.

〔코랄 레드+네이플스 옐로우〕 네이플스 옐로우는 약간만 섞어주세요. 스케치 라인에 꽉 차지 않게 흰 부분을 남기고 채색합니다. 부채 아래로 보이는 머리카락도 칠해서 귀여운 빨간 머리를 완성해주세요.

2. 붓을 씻지 말고, 부채에 달린 술도 칠해요.

〔1의 색〕

3. Keep Calm. 붓을 깨끗하게 씻은 후 부채를 칠해주세요.

〔화이트+시아닌 블루+아쿠아 그린〕 스케치 라인에 꽉 차지 않도록 칠해주세요. 연필 선으로 그린 파도 그림도 피해서 채색합니다. 파도 부분은 채색하기 까다로워요. 둥근붓도 함께 사용해보세요.

4. 옷을 채색합니다.

〔시아닌 블루+화이트〕 메리의 빨간 머리카락과 옷이 닿는 경계는 살짝 띄우고 칠해주세요.

5. 붓을 깨끗하게 씻은 후 메리 볼을 그려줍니다.

〔화이트+코랄 레드〕

6. Keep Calm. 둥근붓으로 부채 살과 끈에 매달려 있는 술을 그립니다. 스케치 라인도 정리해주세요.

〔블랙〕 둥근붓의 끝을 최대한 세운 후 집중해서 그려야 해요.

Color Chip

머리카락, 부채 술

부채

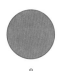
옷

메리 볼

빨간 머리 메리

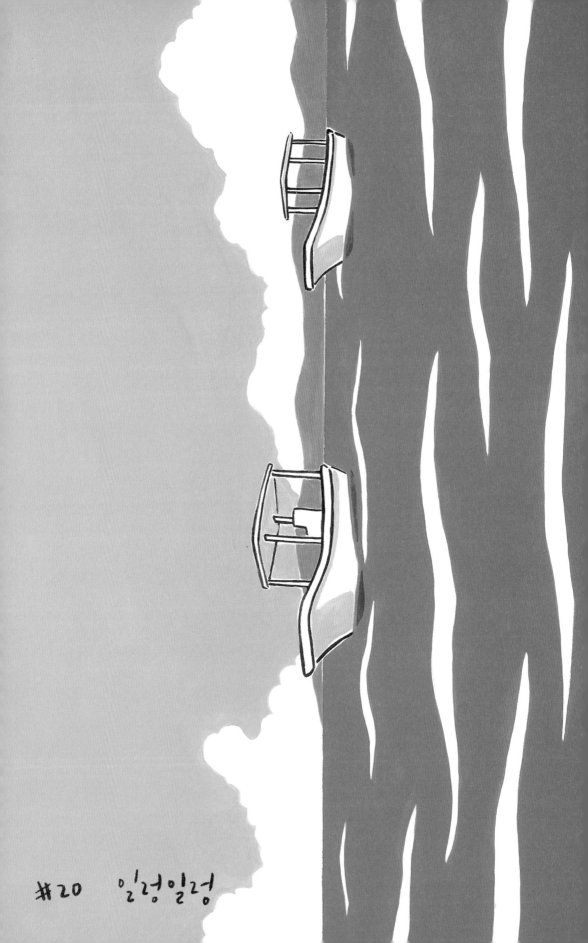

\#20 일렁일렁

채색하기

0. 물감을 준비해요.

옥사이드 그린, 퍼머넌트 옐로우 딥, 시아닌 블루, 아쿠아 그린, 화이트, 블랙.

보트

산

1. Keep Calm. 둥근붓으로 보트를 채색합니다.

[화이트+블랙] 채색 그림을 봐주세요. 왼쪽 큰 보트의 천장 안쪽, 보트의 명암을 칠합니다. 작은 보트의 지붕과 명암도 그려주세요.

바다

명암

2. Keep Calm. 산을 그려요.

[옥사이드 그린+퍼머넌트 옐로우 딥+화이트] 배 뒤로 보이는 산은 면적이 좁아서 조금 어려울 수 있어요. 이 부분은 둥근붓을 사용해보세요.

하늘

3. 일렁일렁 바다를 채색합니다.

[시아닌 블루+화이트] 연필 선으로 표시해둔 물결의 경계부터 그립니다. 이때 둥근붓을 사용해도 좋아요. 그런 다음 바다를 채웁니다.

4. 보트 아래 명암을 넣어줍니다.

[3의 색+시아닌 블루] 선을 긋듯 보트 아래쪽 바다에 명암을 그려주세요.

5. 뭉게뭉게 구름 라인을 잘 살려서 하늘을 채색합니다.

[아쿠아 그린+화이트] 구름 라인의 연필 선을 덮어주세요. 2~3회 덧칠해야 선명한 하늘이 완성됩니다.

6. 둥근붓으로 보트의 스케치 라인을 정리합니다.

[블랙]

#20 이지애니

coloring

#1 엉 메리

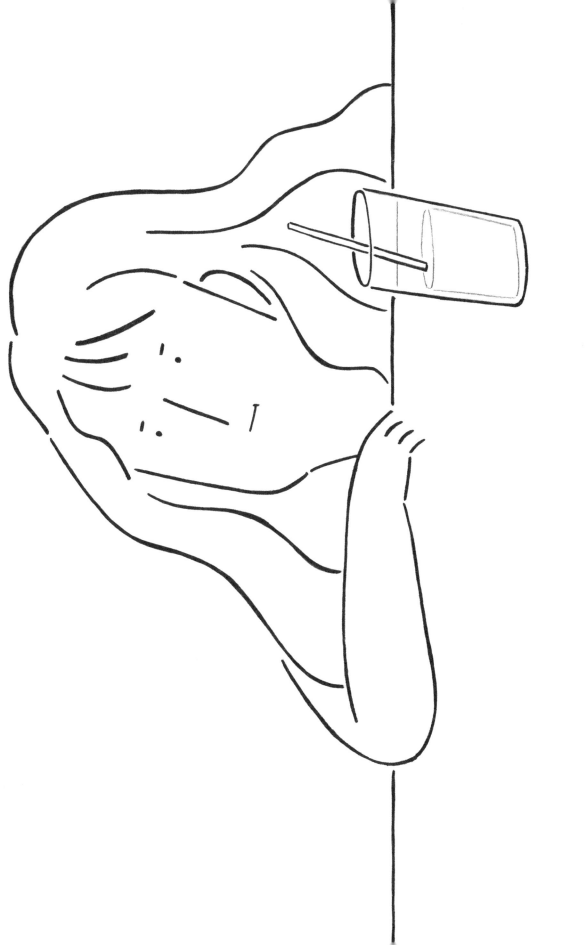

#2 시원한 맛

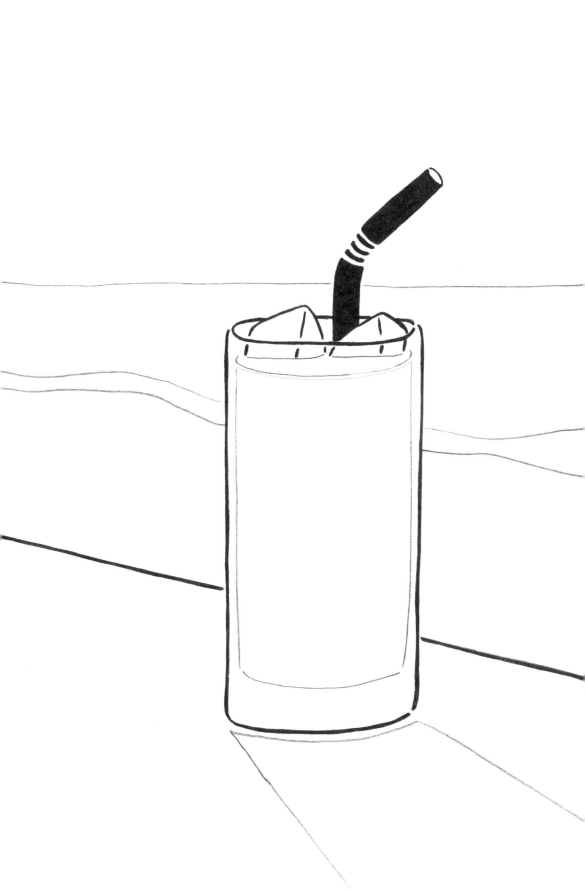

#3 빌집모자 메리

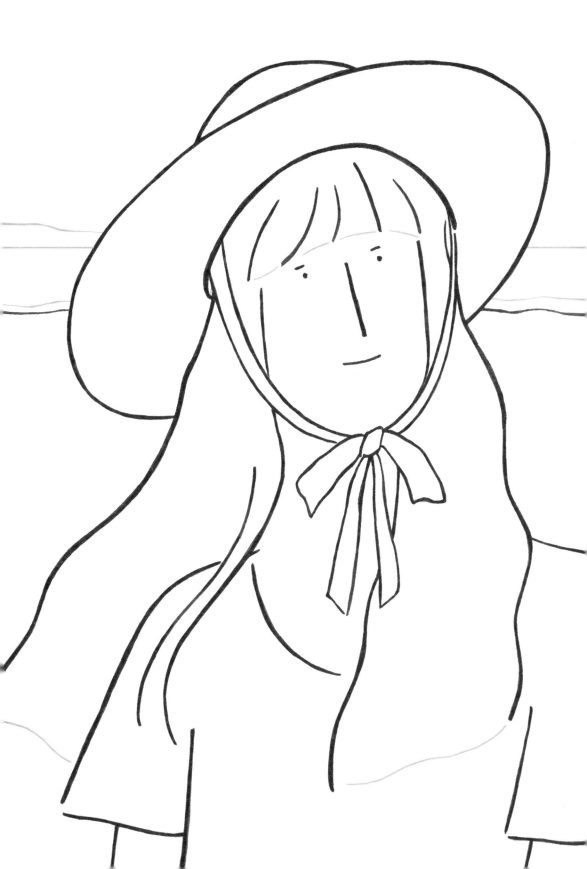

#4 썬글 메리

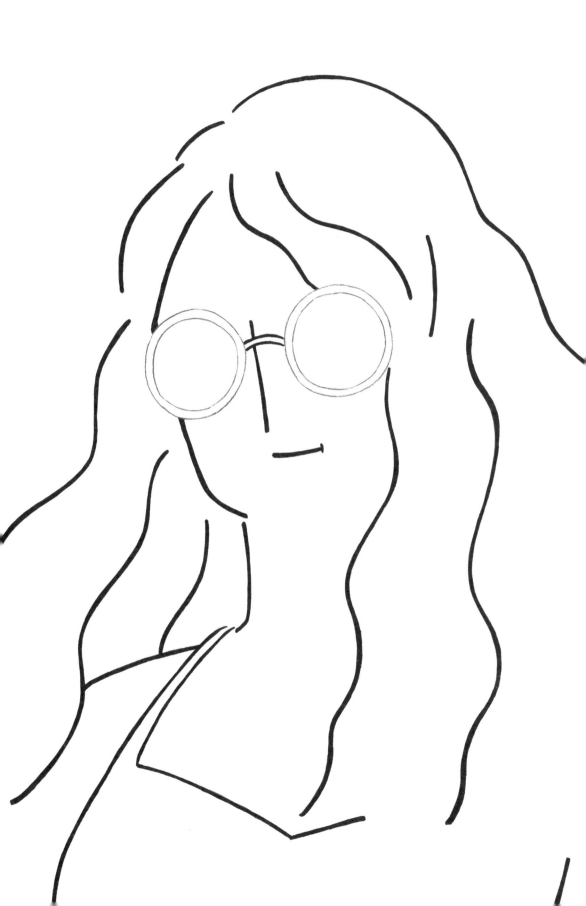

#5 이파리 아래서

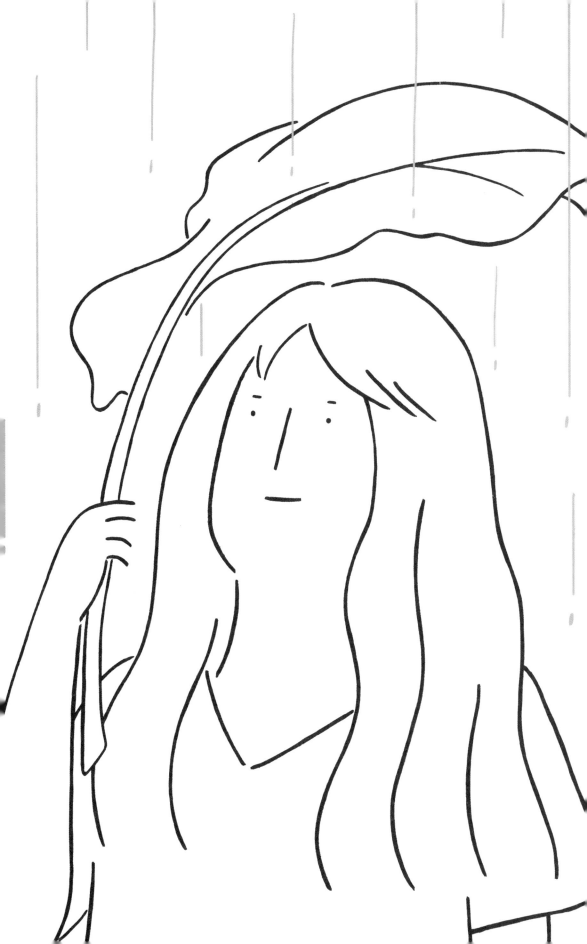

#6 $\frac{1}{11}$방 매기리

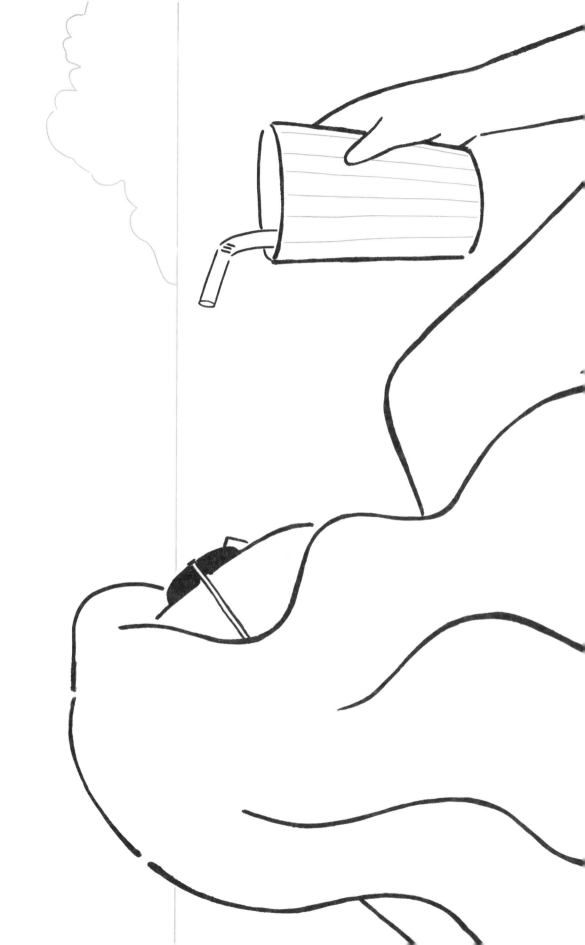

#7 튜브 메리

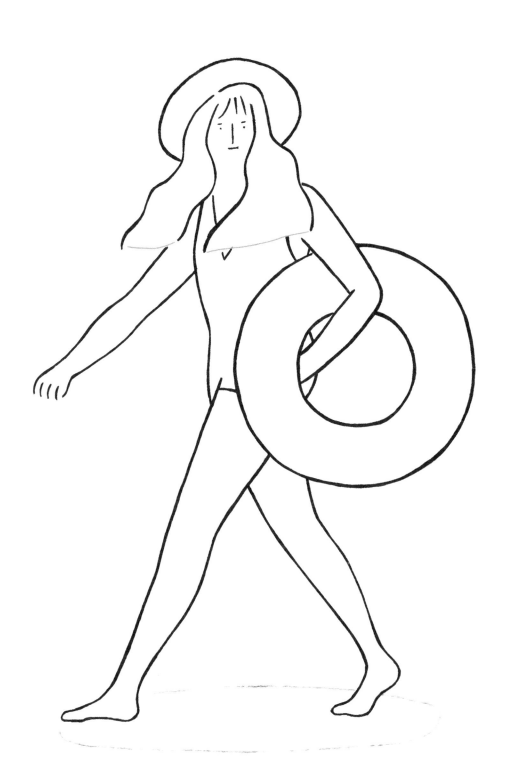

#8 그대로 멈춤

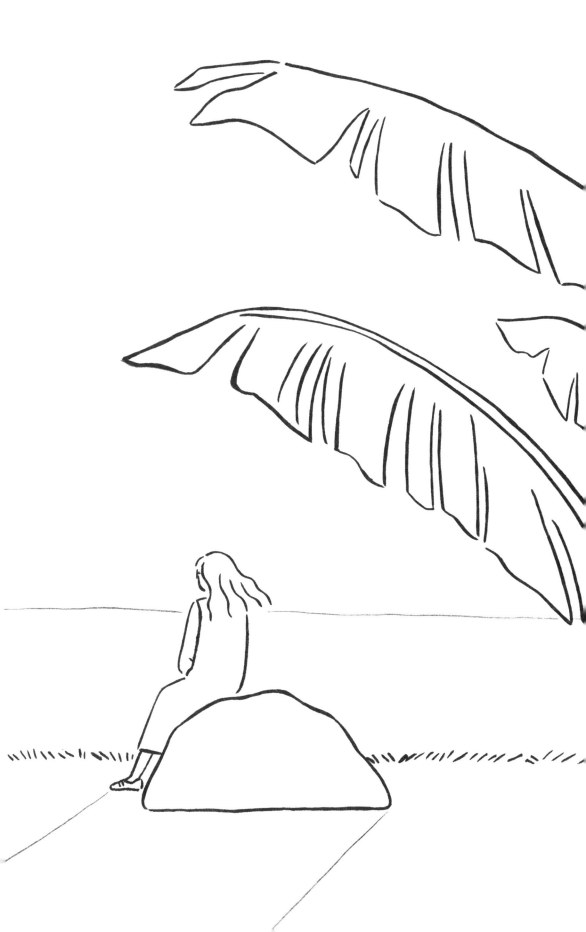

#9　여름 의자

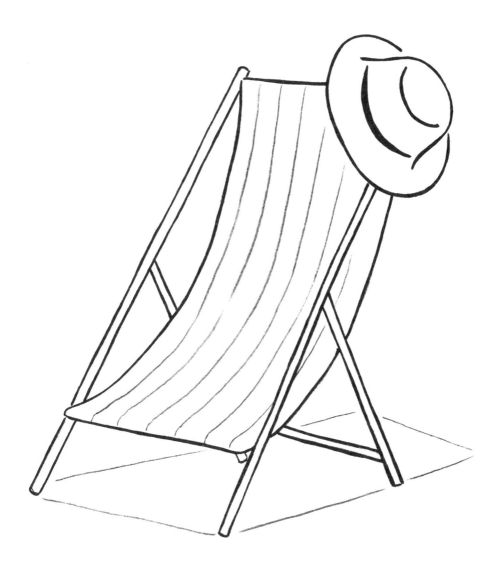

#10 불멍 베리

#11 짝 메리

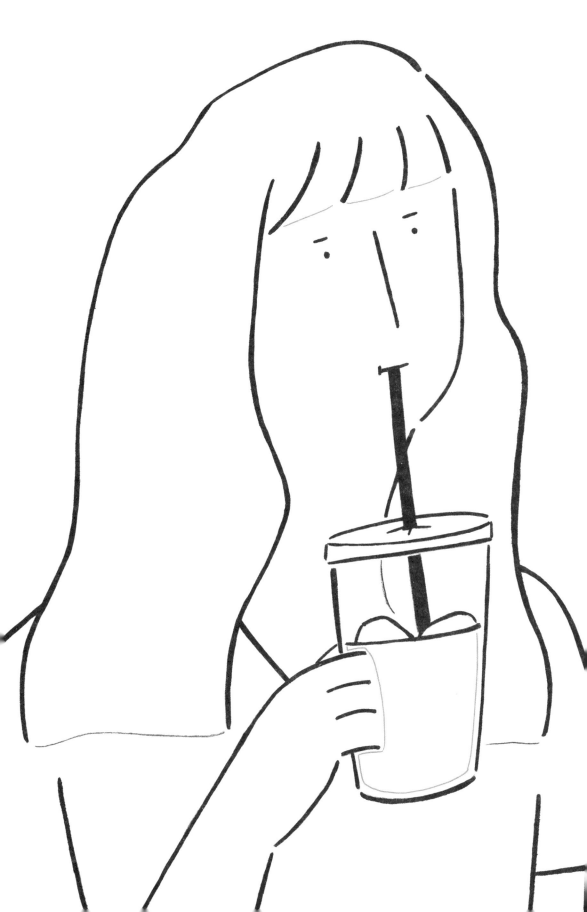

#12 꿈 메리

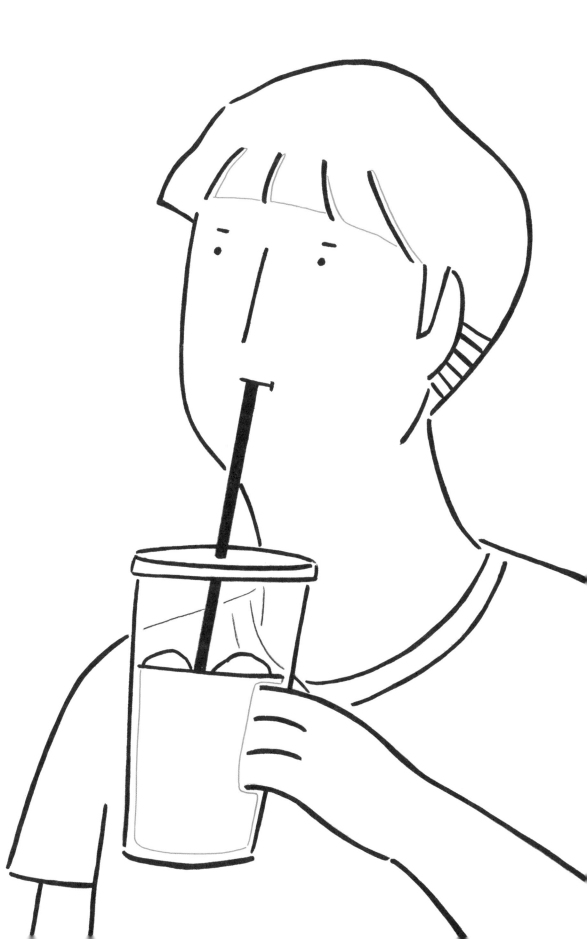

#13 여름 이파리

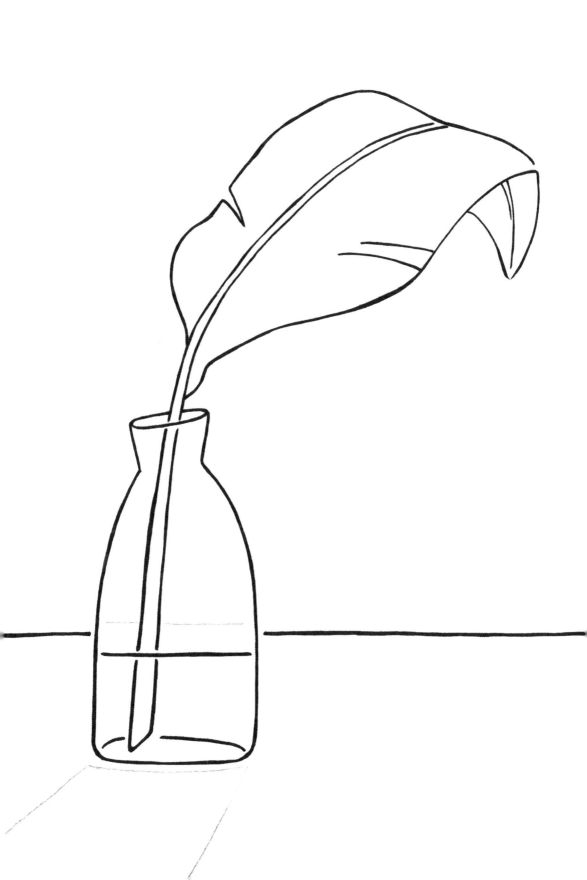

#14 휴식 시간

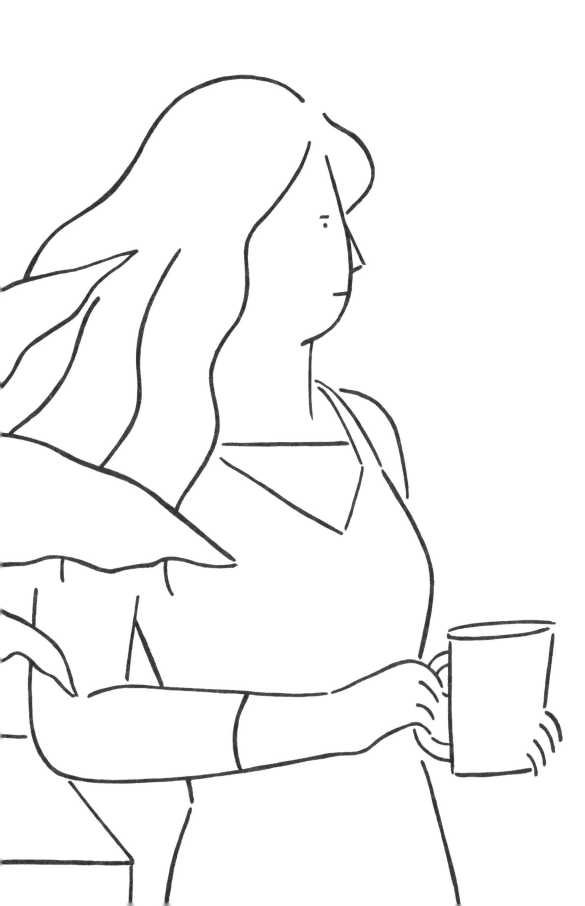

#15 사색 메리

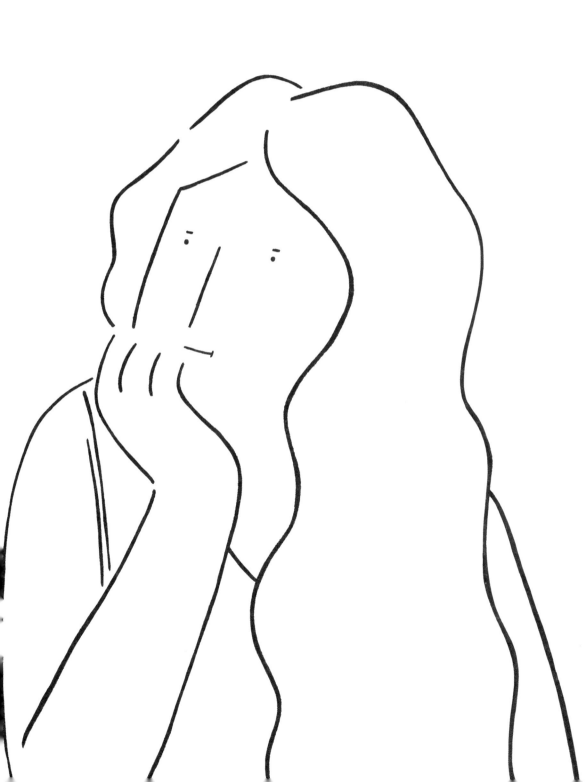

#16　세 가지 맛

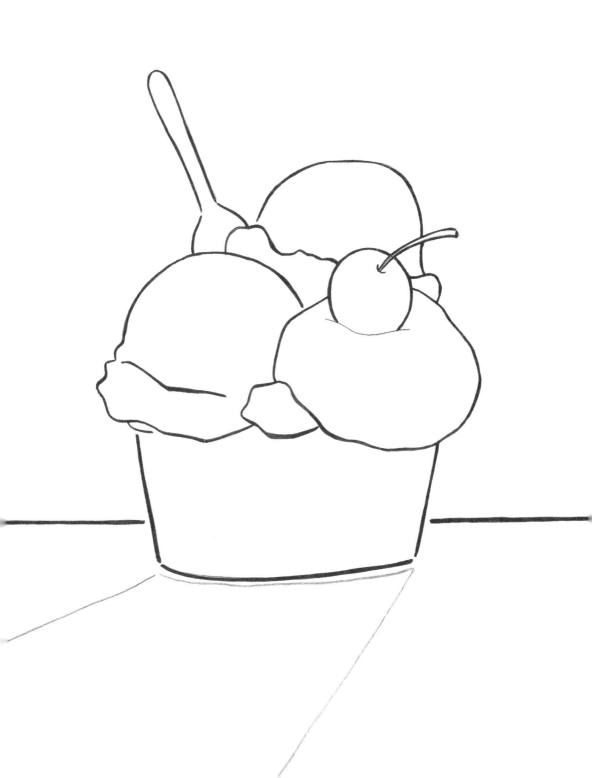

#17 지친 메리

#18 유리컵 속에

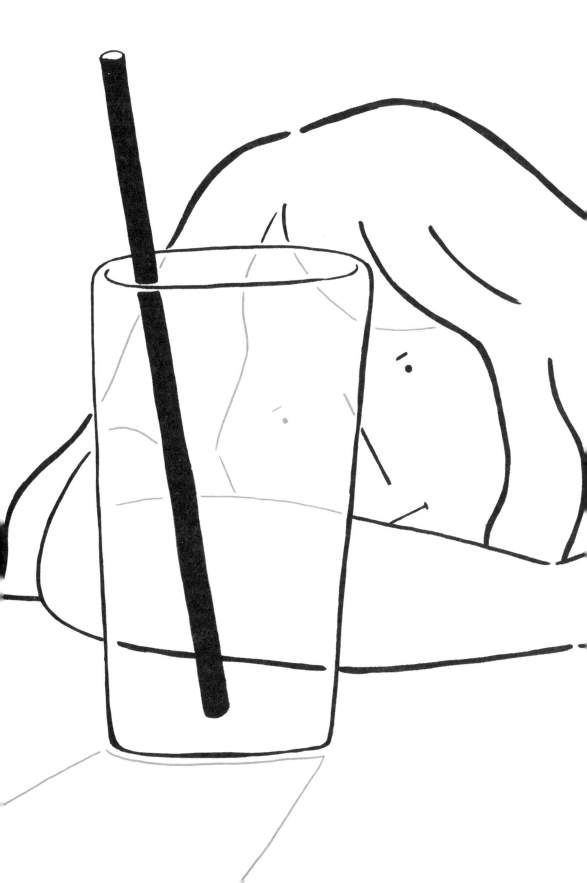

#19 빨간머리 머리

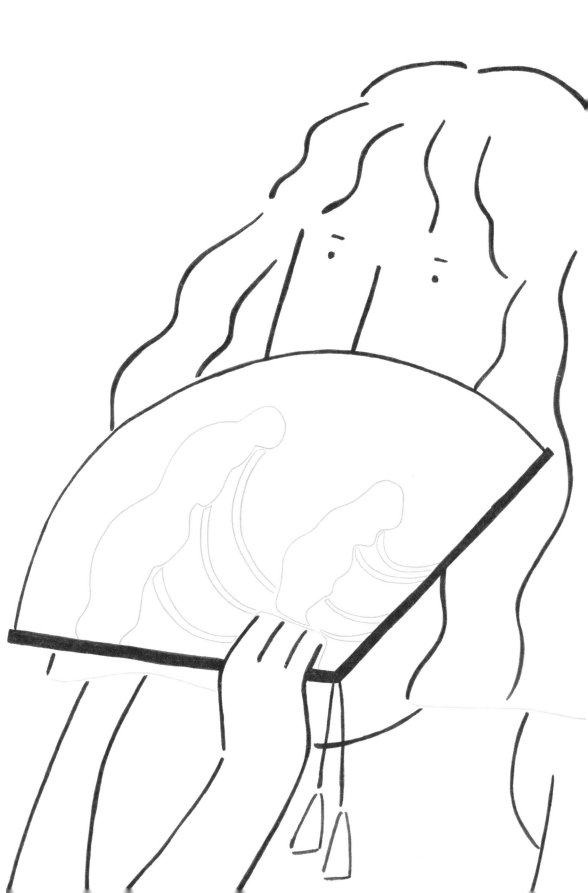

#20 일렁일렁

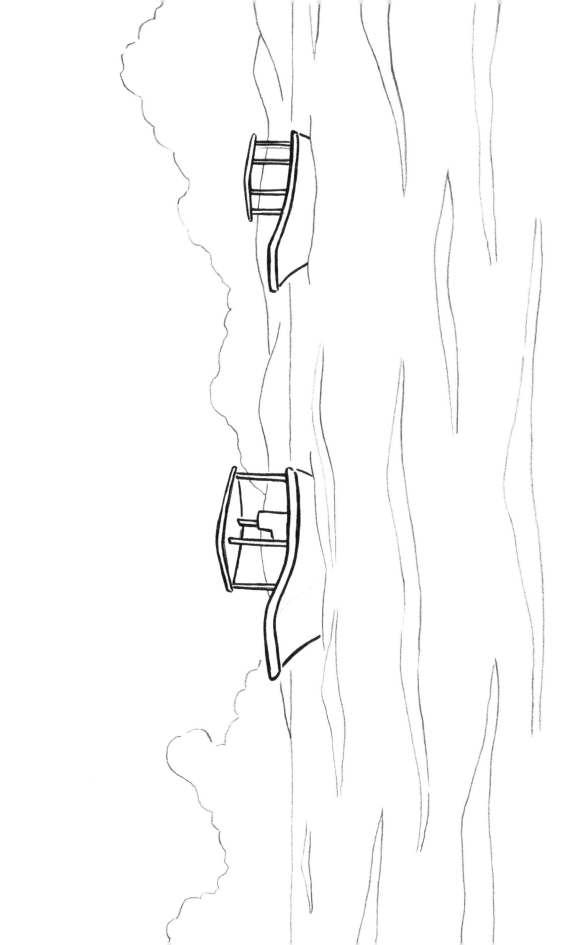

Editor's letter

아크릴물감이라는 '사건'을 만났습니다. 세상이 조금 더 재미있어졌습니다. **민**

제가 그린 '드로잉메리'를 본 팀원들이 '드러운메리' 같다고 놀렸지만, 저는 대만족입니다.

제 '원화' 몇 점은 드로잉메리 작가님이 갖고 싶다 하셔서 드리기도 했는걸요. 후후.

아크릴물감은 보는 것보다 칠하는 게 더 재미있습니다. **회**

더위를 타는 저에게 여름은 늘 '이겨내야 하는 것'이에요. 그런데 올 여름은 '싸우지' 말고 '즐겨야'겠다 마음먹었습니다.

Merry Summer 덕분입니다. **애**

Merry Summer

1판 1쇄 발행일 2018년 7월 24일

지은이 이민경
발행인 김학원
발행처 (주)휴머니스트출판그룹
출판등록 제313-2007-000007호(2007년 1월 5일)
주소 (03991) 서울시 마포구 동교로23길 76(연남동)
전화 02-335-4422 **팩스** 02-334-3427
저자 · 독자 서비스 humanist@humanistbooks.com
홈페이지 www.humanistbooks.com
시리즈 홈페이지 blog.naver.com/jabang2017
디자인 스튜디오 고민 **용지** 화인페이퍼 **인쇄** 삼조인쇄 **제본** 영신사

자기만의 방은 (주)휴머니스트출판그룹의 지식실용 브랜드입니다.